GAUDÍ*BARCELONA

Redbook

© 2016, Redbook Ediciones, s. l., Barcelona

Diseño de cubierta e interior: Regina Richling

Ilustraciones: Germán Antón

ISBN: 978-84-9917-389-4

Depósito legal: B-9.694-2016

Impreso por SAGRAFIC

Plaza Urquinaona 14, 7º-3ª 08010 Barcelona

Impreso en España - *Printed in Spain*

GAUDÍ*BARCELONA

ROBIN
BOOK

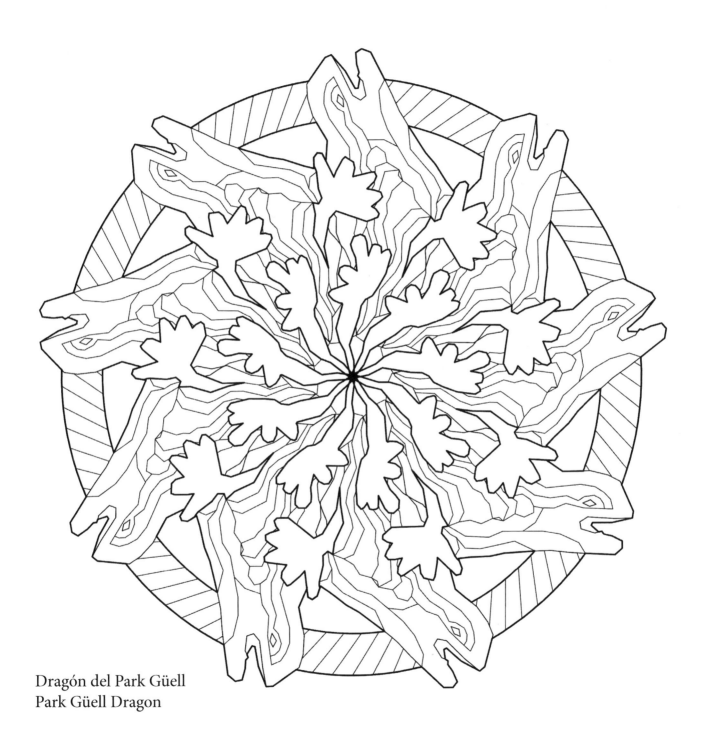

Dragón del Park Güell
Park Güell Dragon

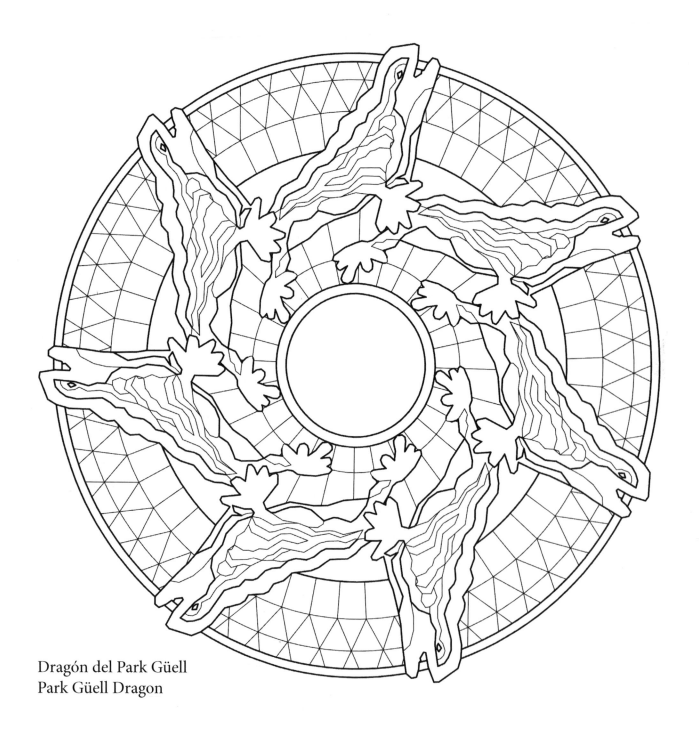

Dragón del Park Güell
Park Güell Dragon

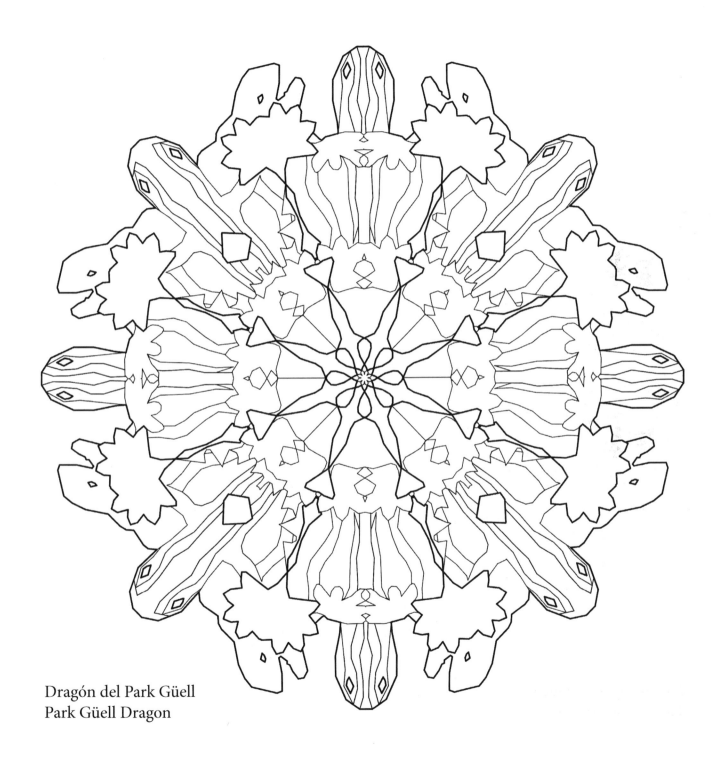

Dragón del Park Güell
Park Güell Dragon

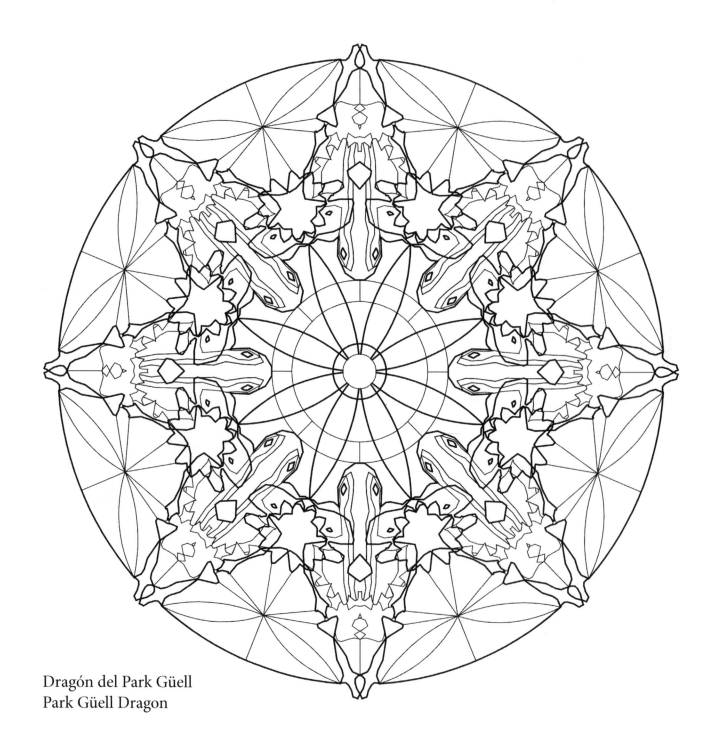

Dragón del Park Güell
Park Güell Dragon

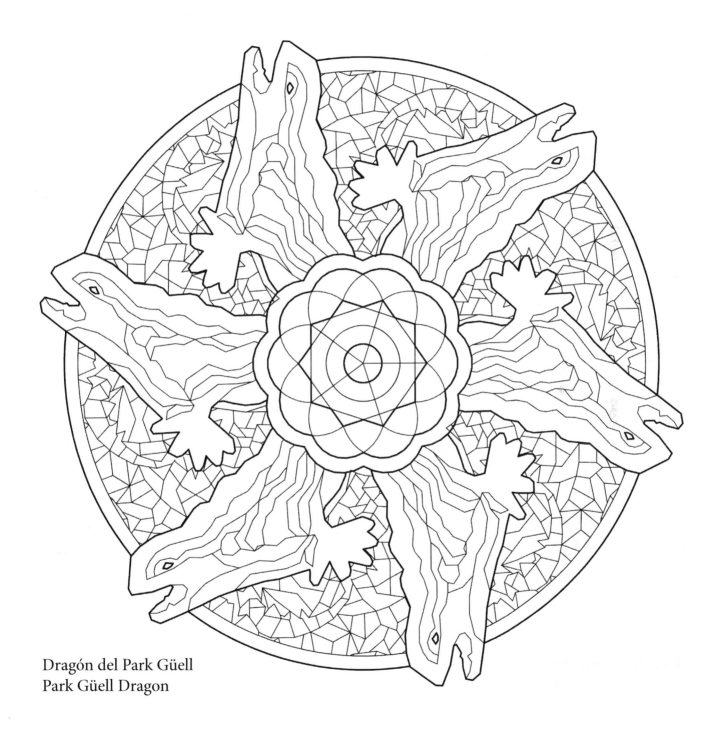

Dragón del Park Güell
Park Güell Dragon

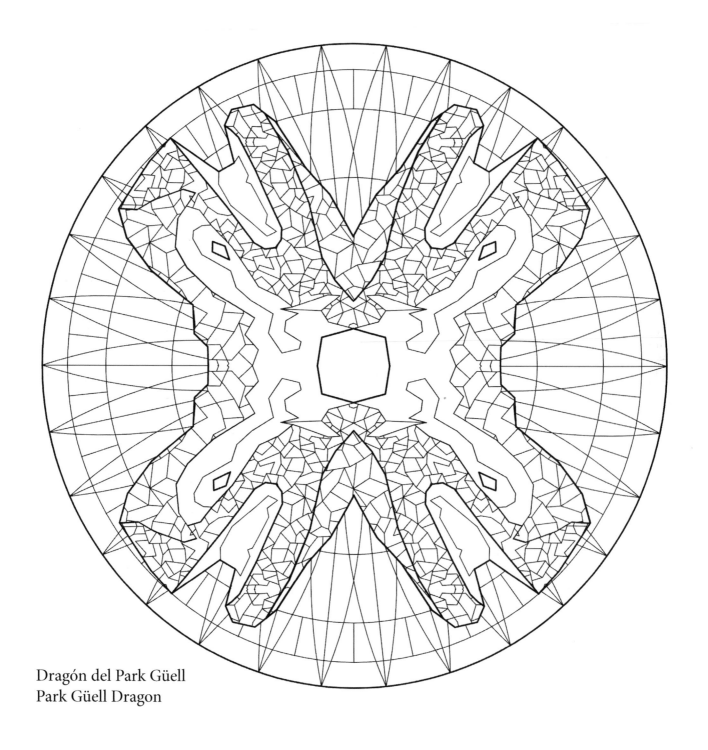

Dragón del Park Güell
Park Güell Dragon

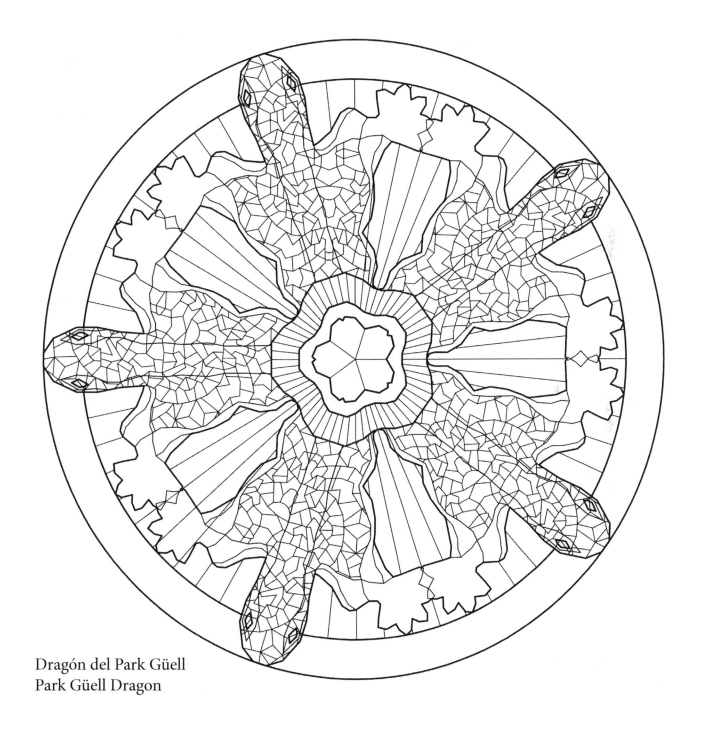

Dragón del Park Güell
Park Güell Dragon

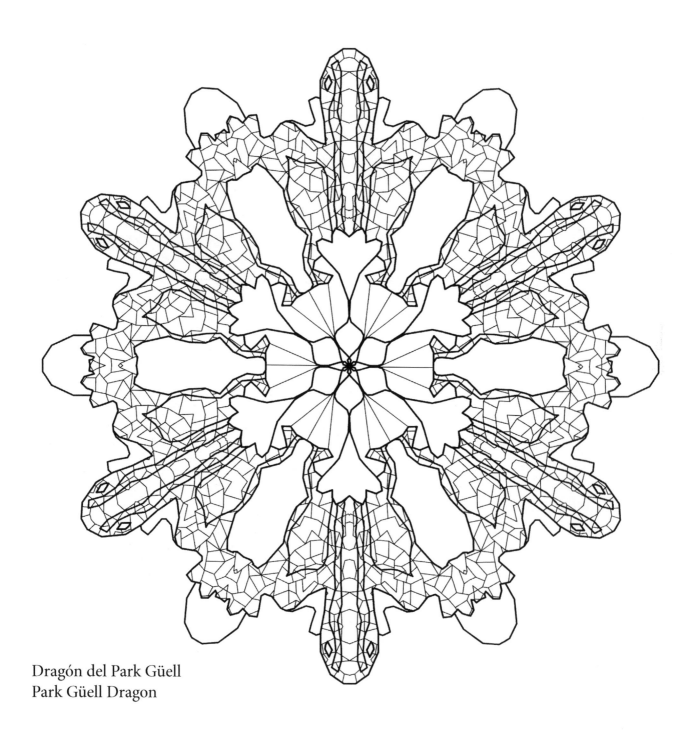

Dragón del Park Güell
Park Güell Dragon

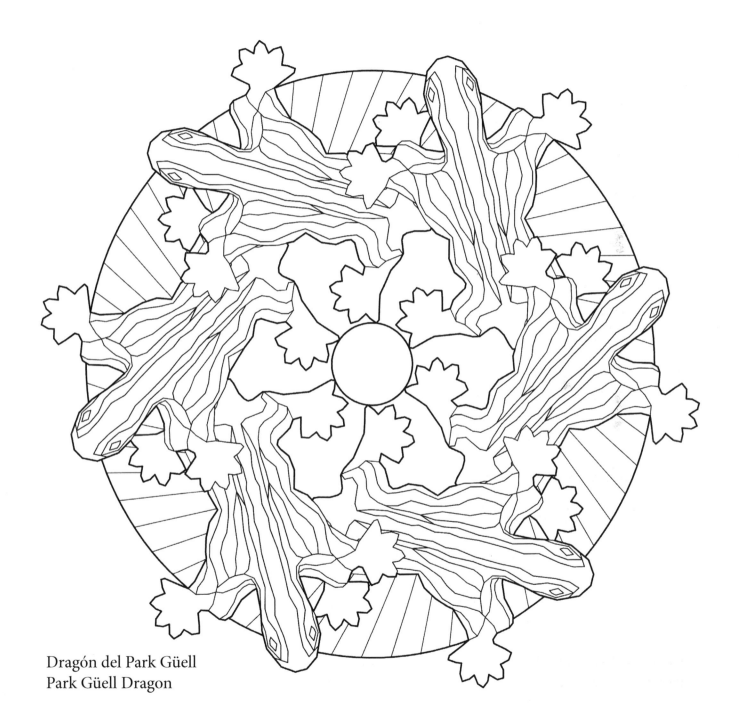

Dragón del Park Güell
Park Güell Dragon

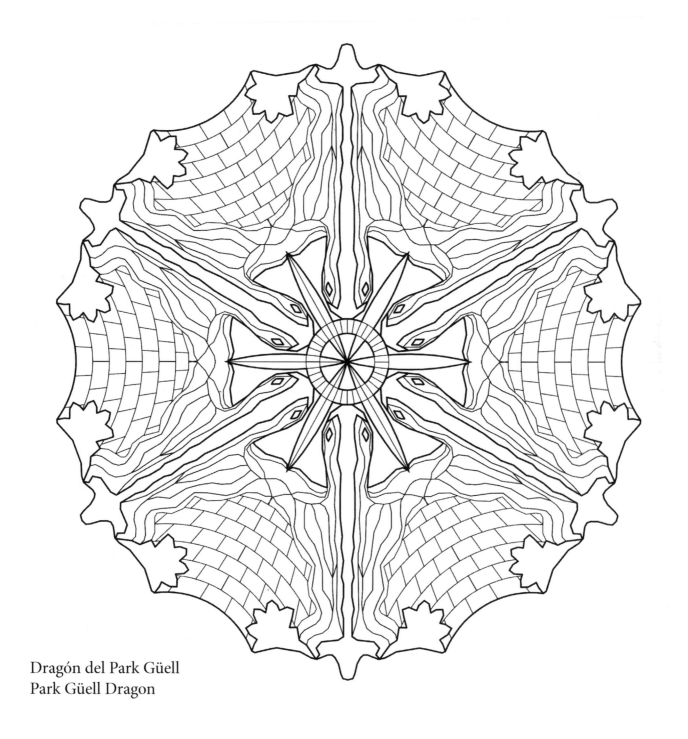

Dragón del Park Güell
Park Güell Dragon

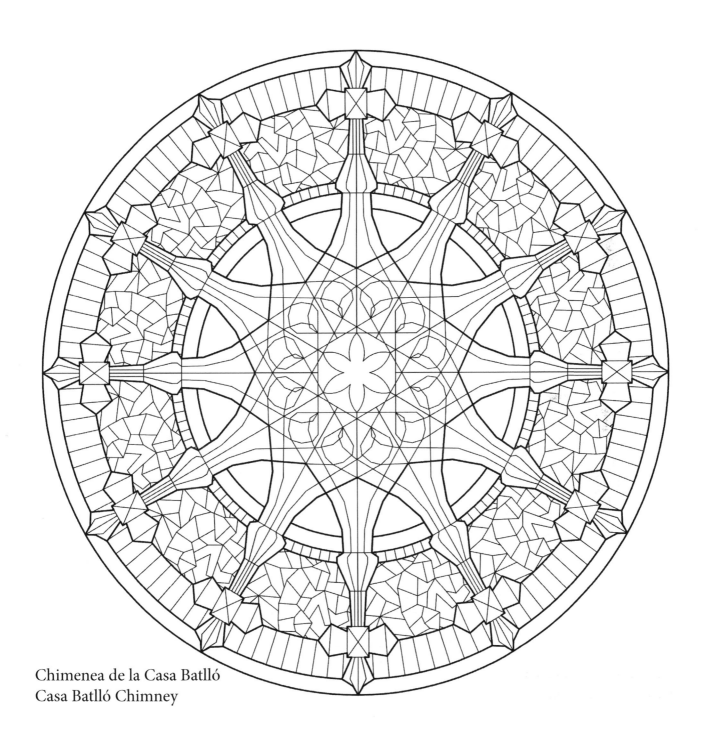

Chimenea de la Casa Batlló
Casa Batlló Chimney

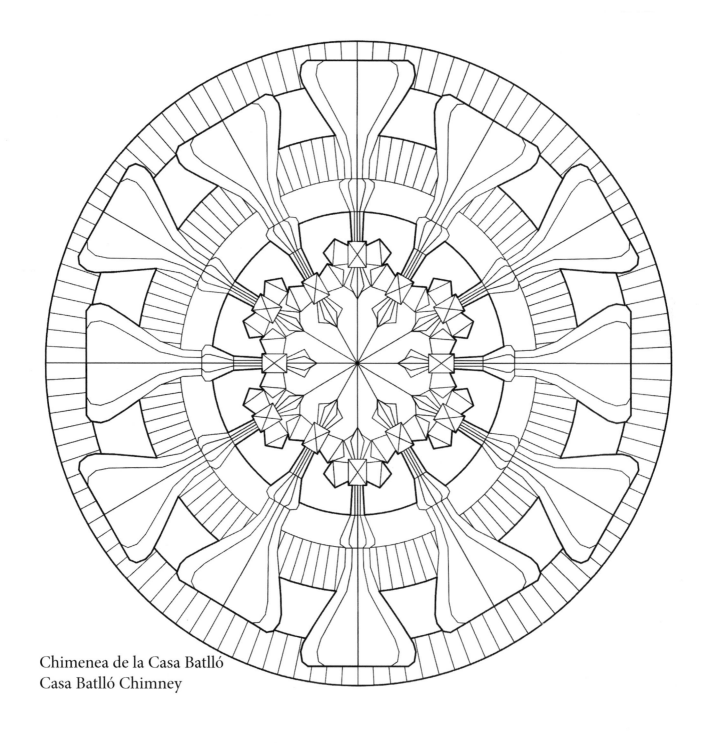

Chimenea de la Casa Batlló
Casa Batlló Chimney

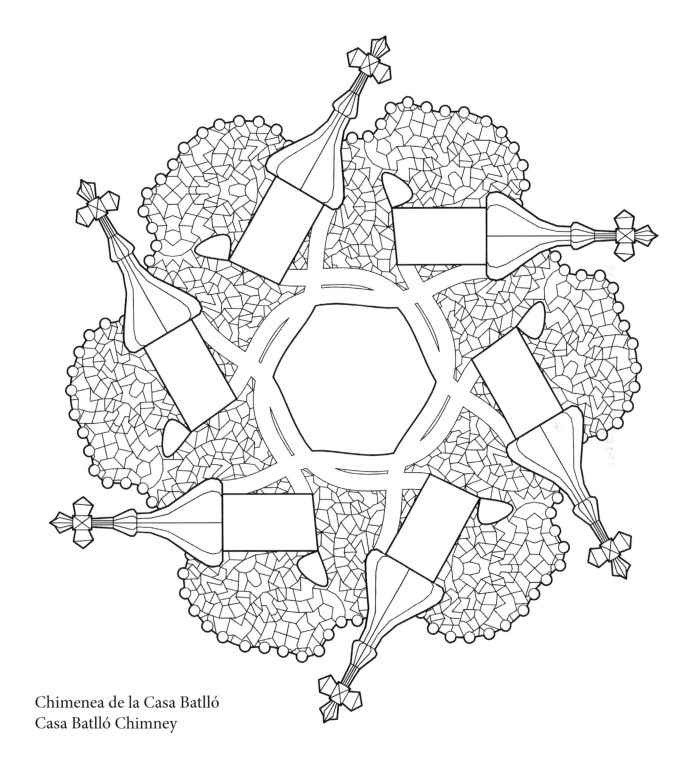

Chimenea de la Casa Batlló
Casa Batlló Chimney

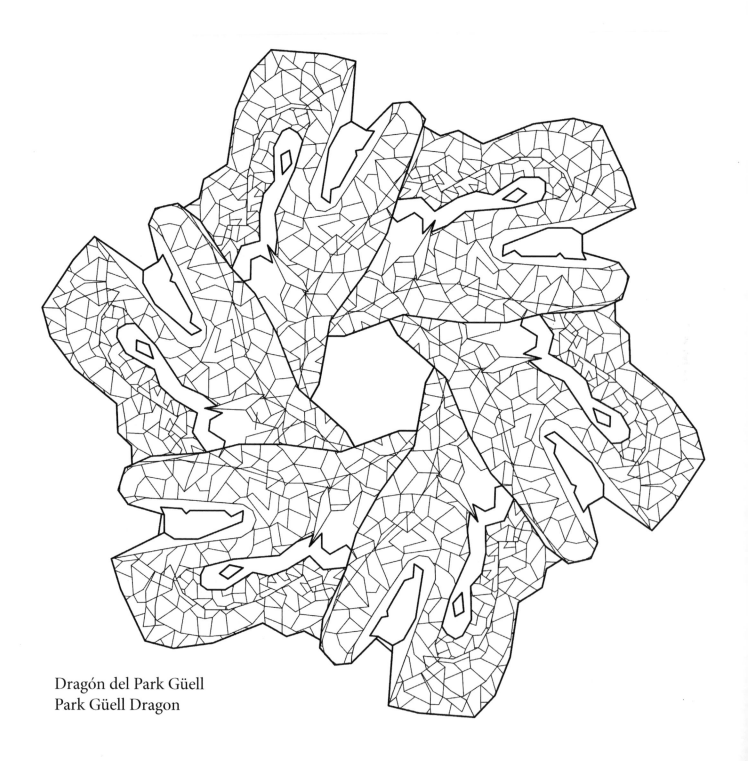

Dragón del Park Güell
Park Güell Dragon

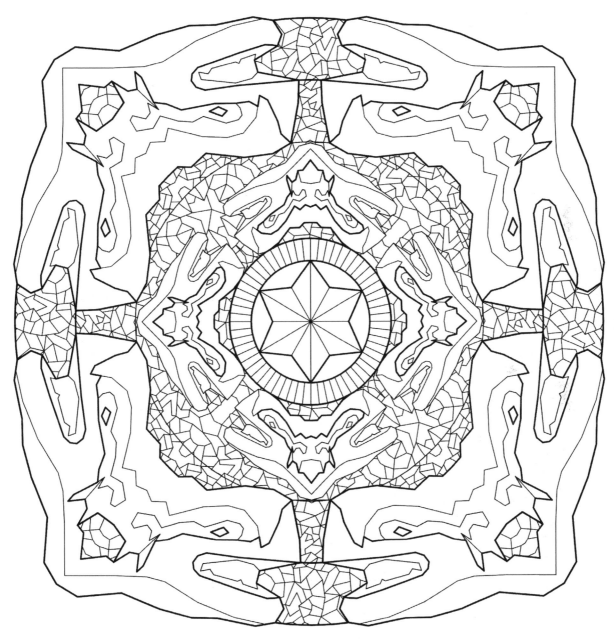

Dragón del Park Güell
Park Güell Dragon

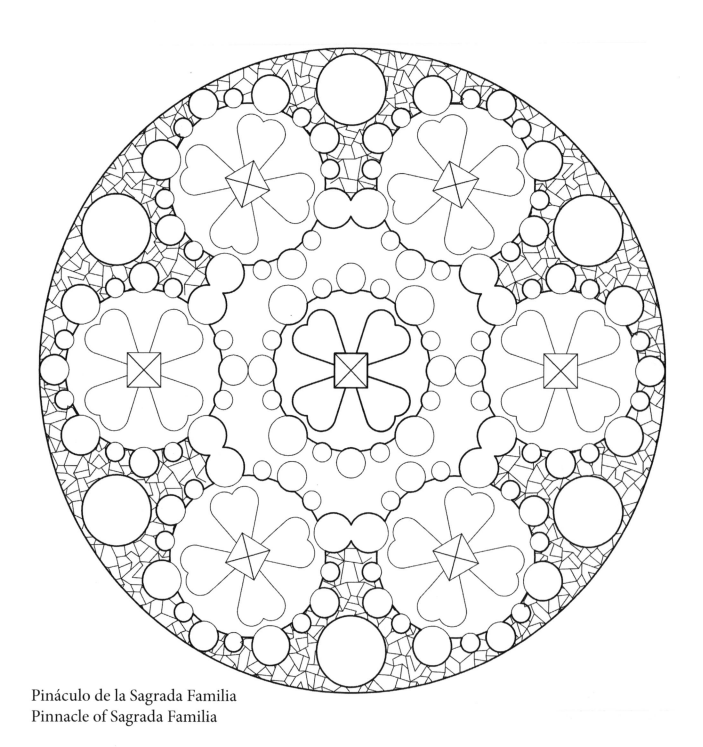

Pináculo de la Sagrada Familia
Pinnacle of Sagrada Familia

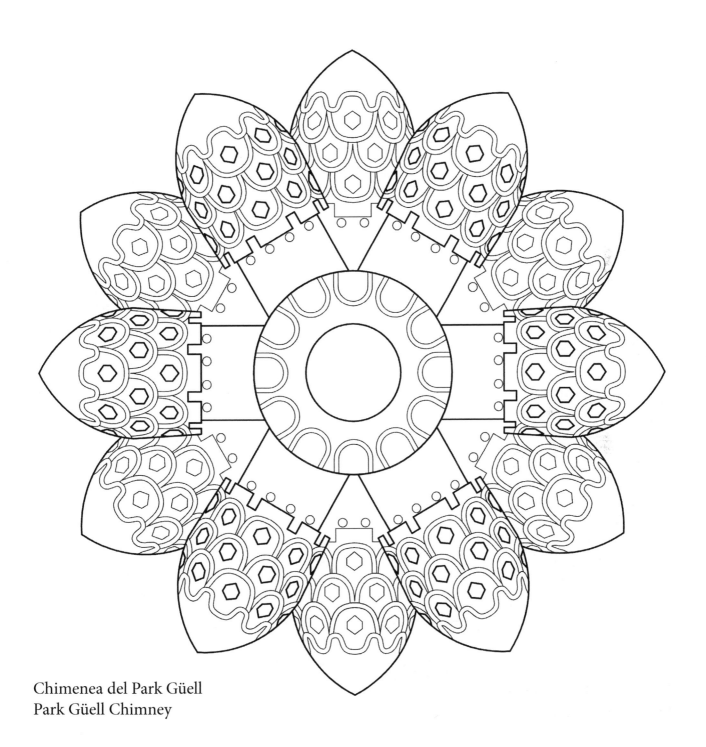

Chimenea del Park Güell
Park Güell Chimney

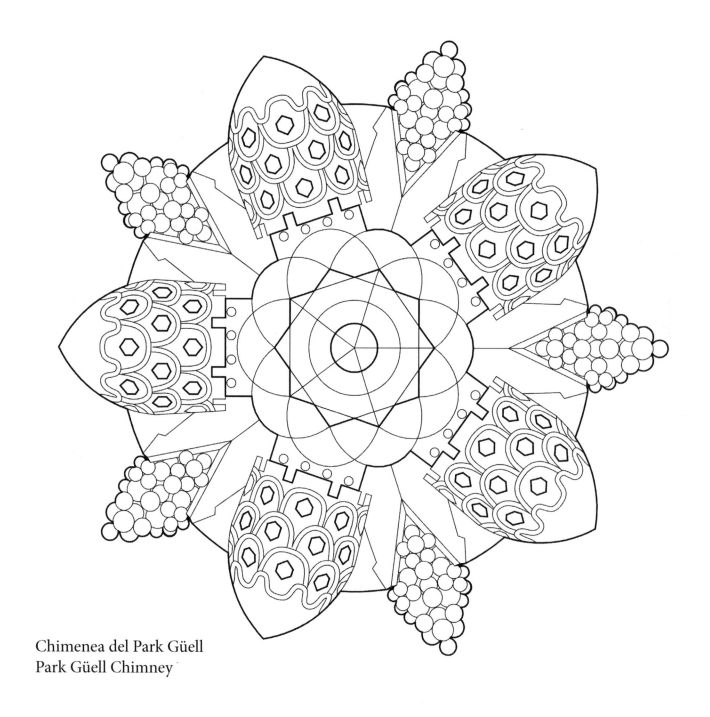

Chimenea del Park Güell
Park Güell Chimney

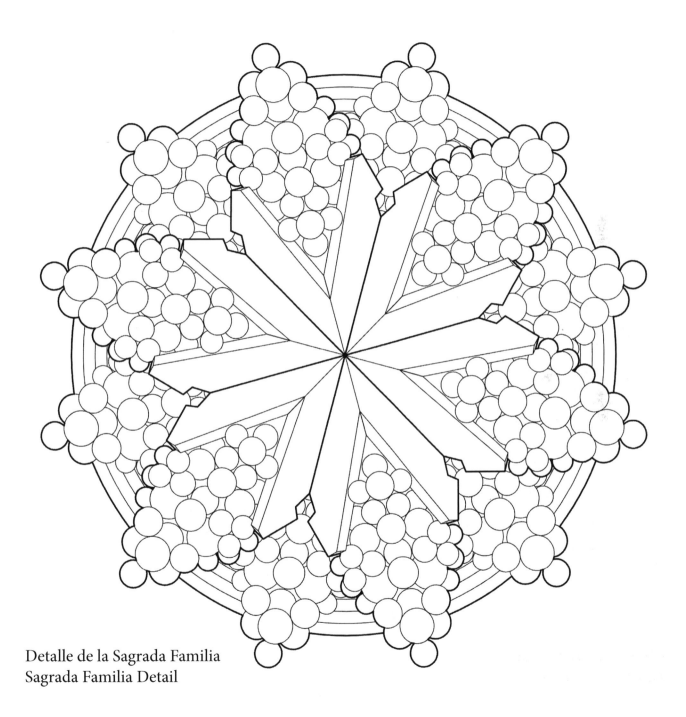

Detalle de la Sagrada Familia
Sagrada Familia Detail

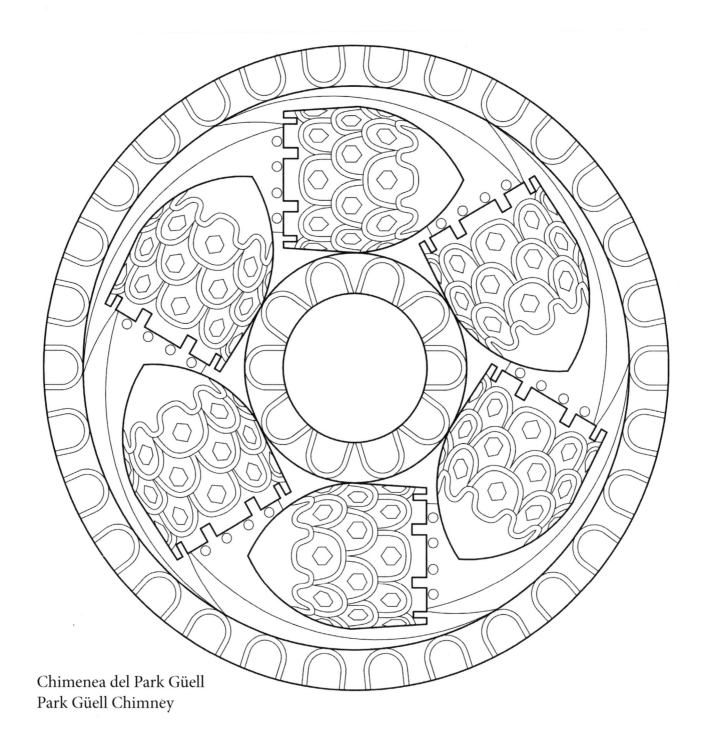

Chimenea del Park Güell
Park Güell Chimney

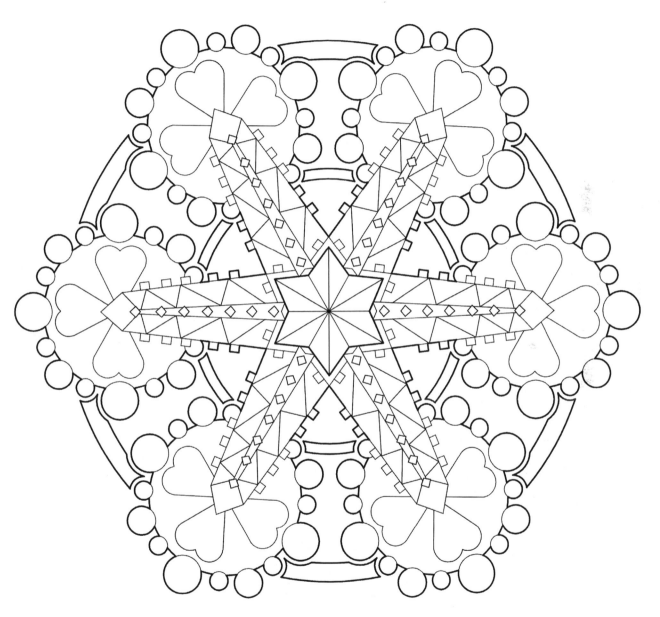

Torre de la Sagrada Familia
Sagrada Familia Tower

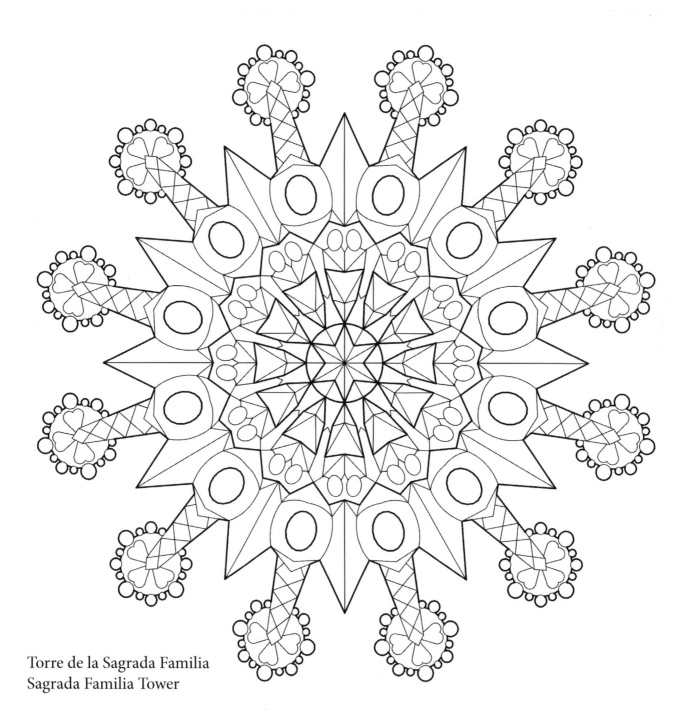

Torre de la Sagrada Familia
Sagrada Familia Tower

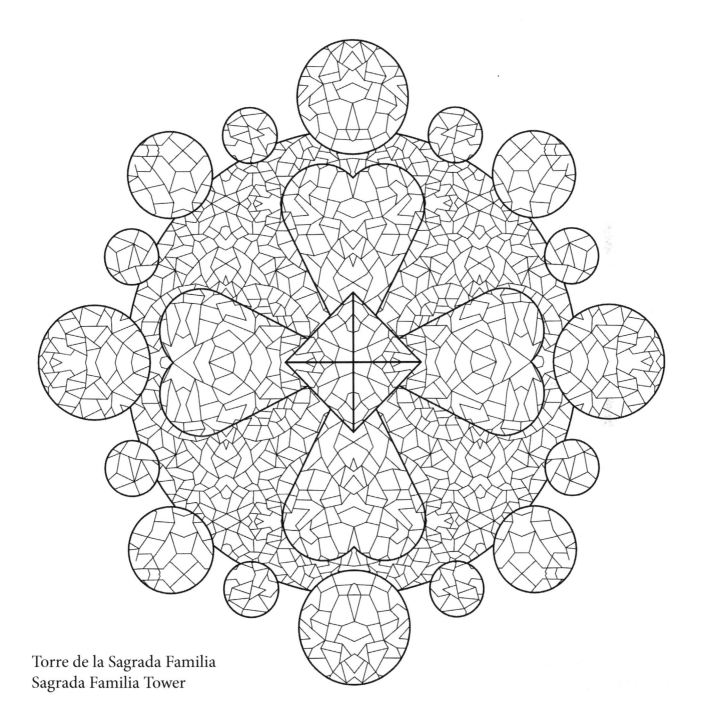

Torre de la Sagrada Familia
Sagrada Familia Tower

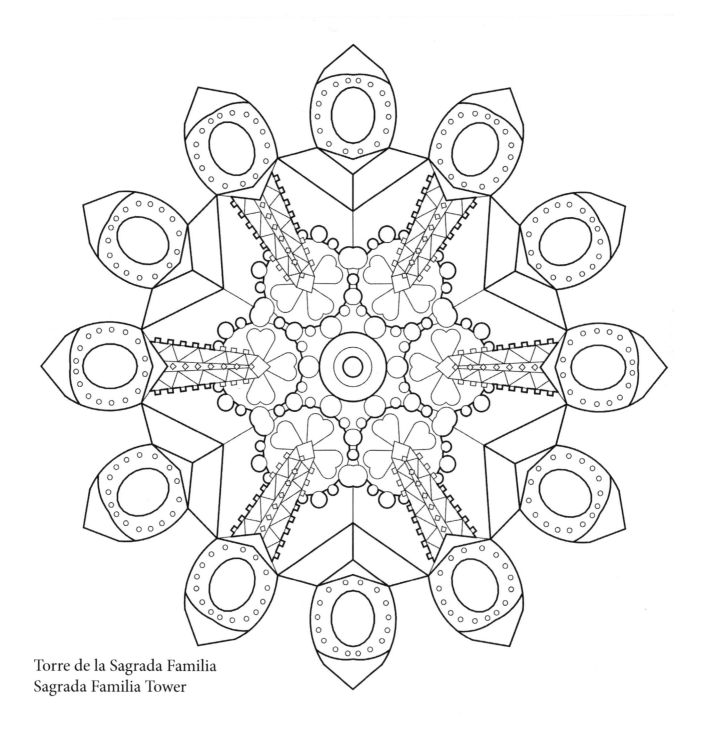

Torre de la Sagrada Familia
Sagrada Familia Tower

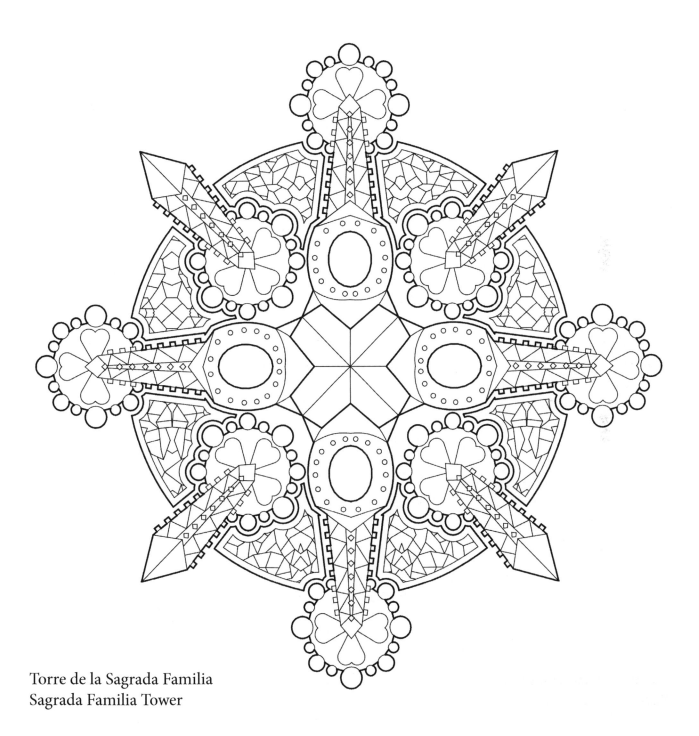

Torre de la Sagrada Familia
Sagrada Familia Tower

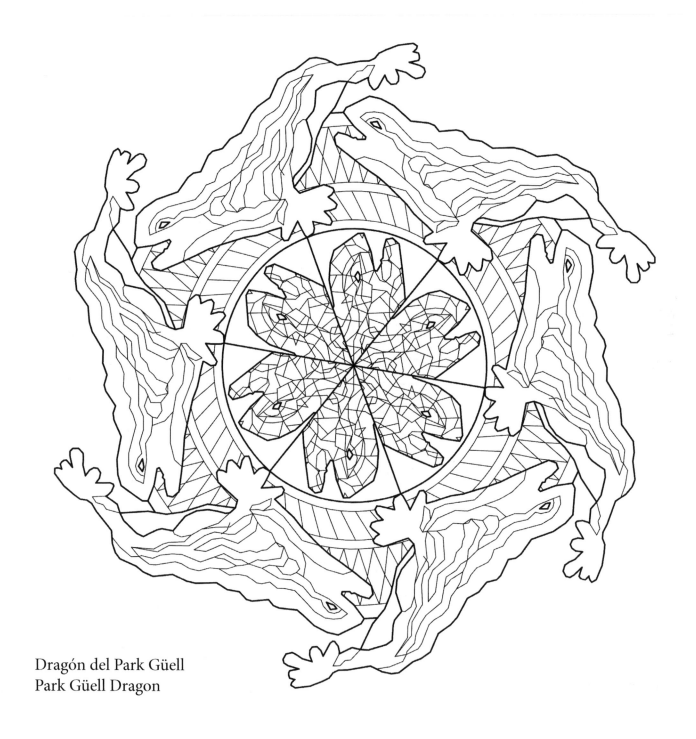

Dragón del Park Güell
Park Güell Dragon

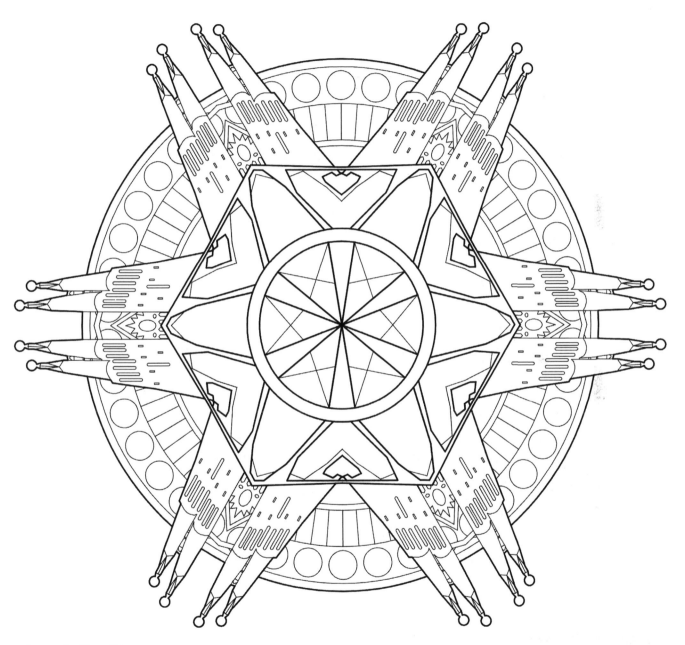

Sagrada Familia

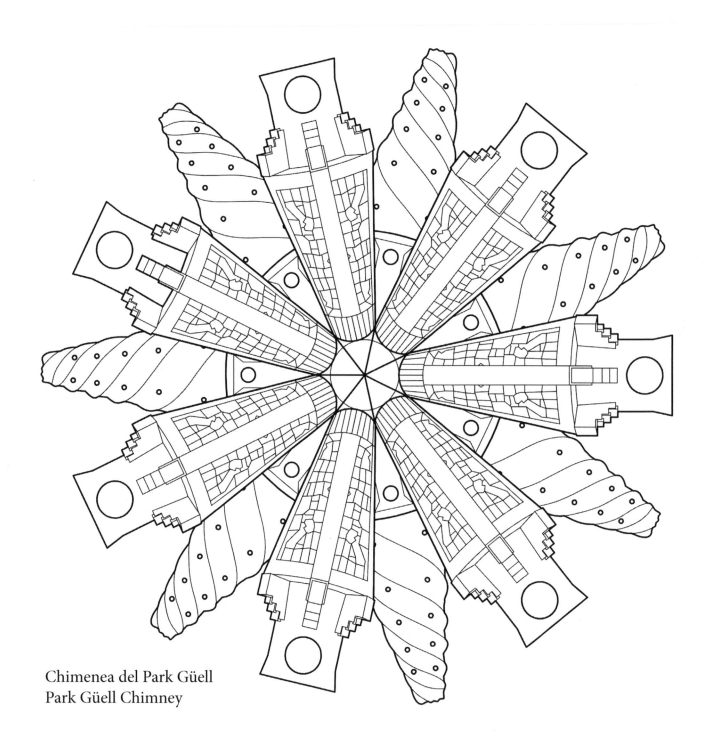

Chimenea del Park Güell
Park Güell Chimney

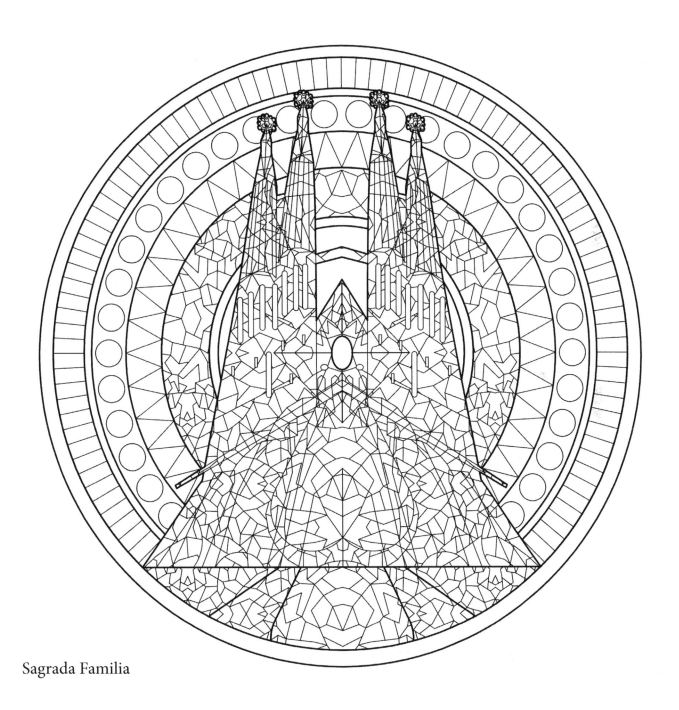

Sagrada Familia

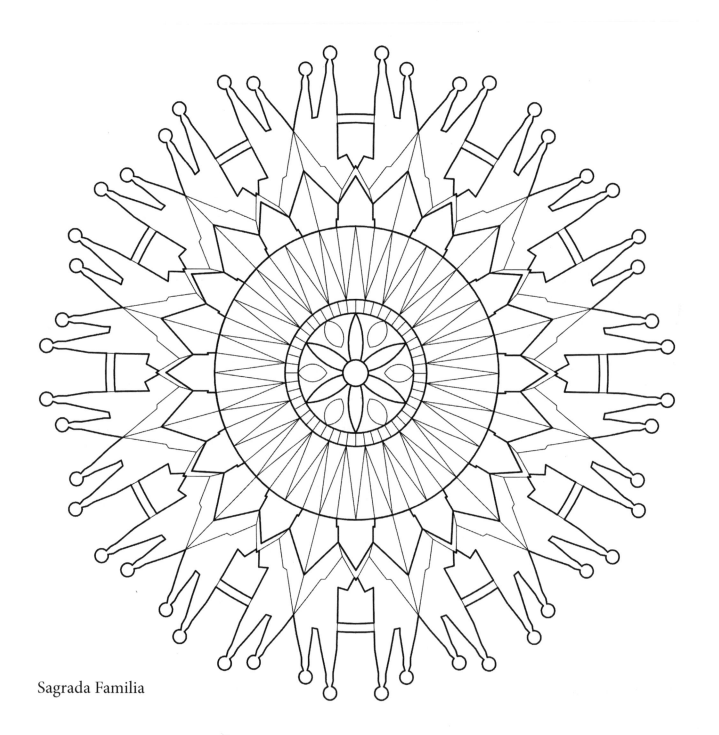

Sagrada Familia

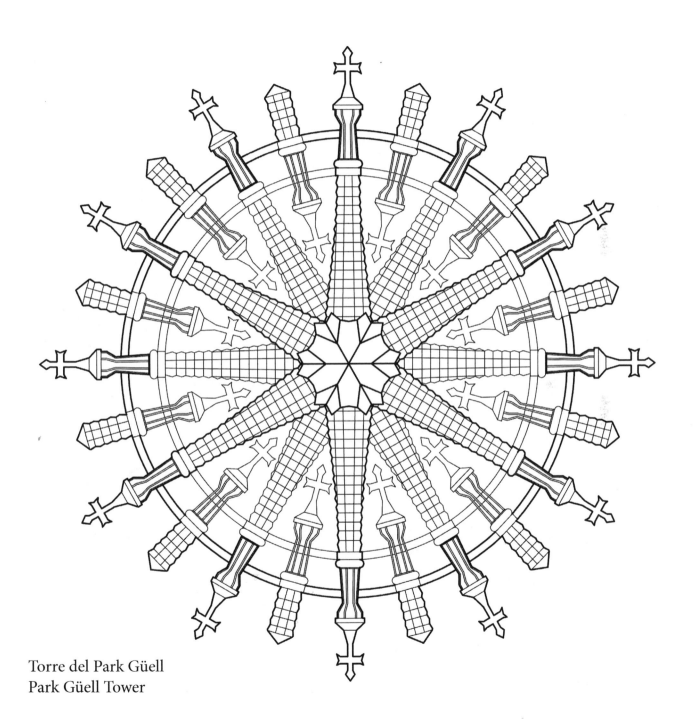

Torre del Park Güell
Park Güell Tower

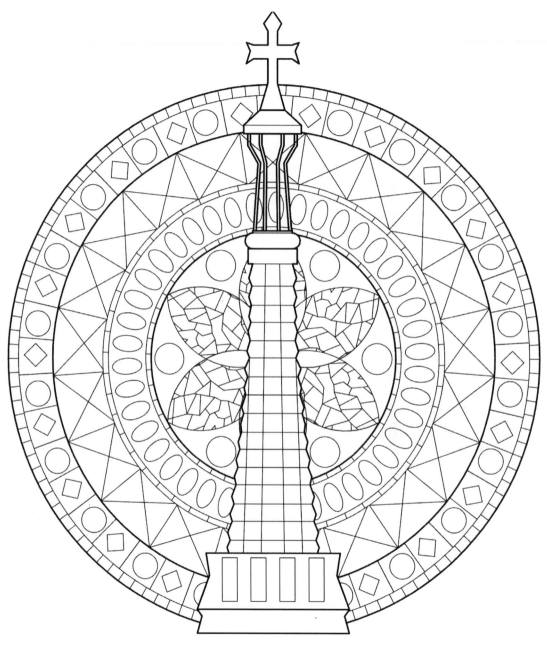

Torre del Park Güell
Park Güell Tower

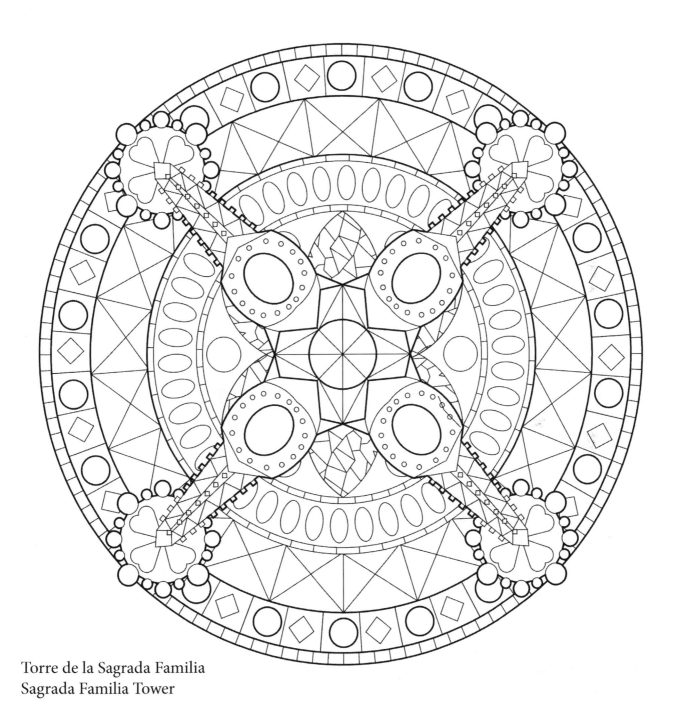

Torre de la Sagrada Familia
Sagrada Familia Tower

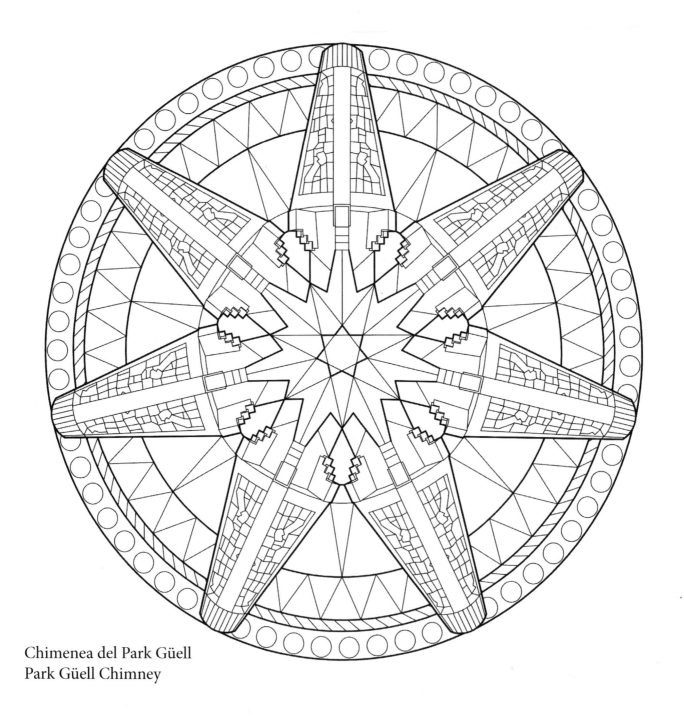

Chimenea del Park Güell
Park Güell Chimney

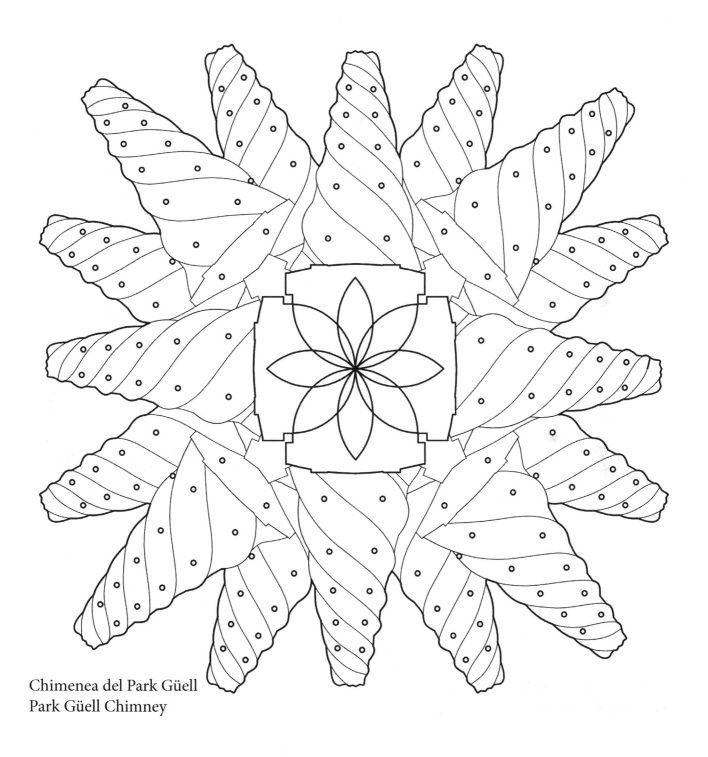

Chimenea del Park Güell
Park Güell Chimney

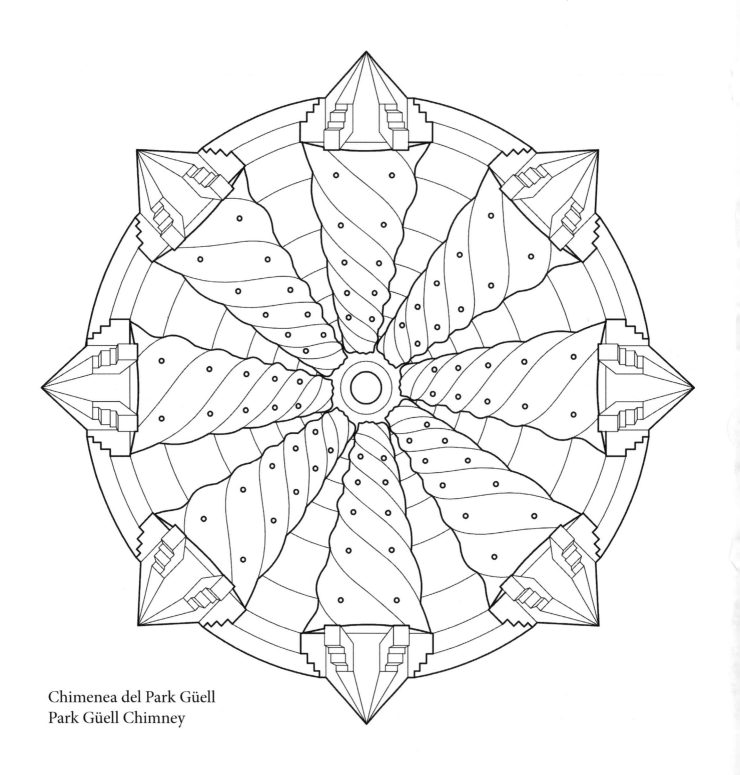

Chimenea del Park Güell
Park Güell Chimney

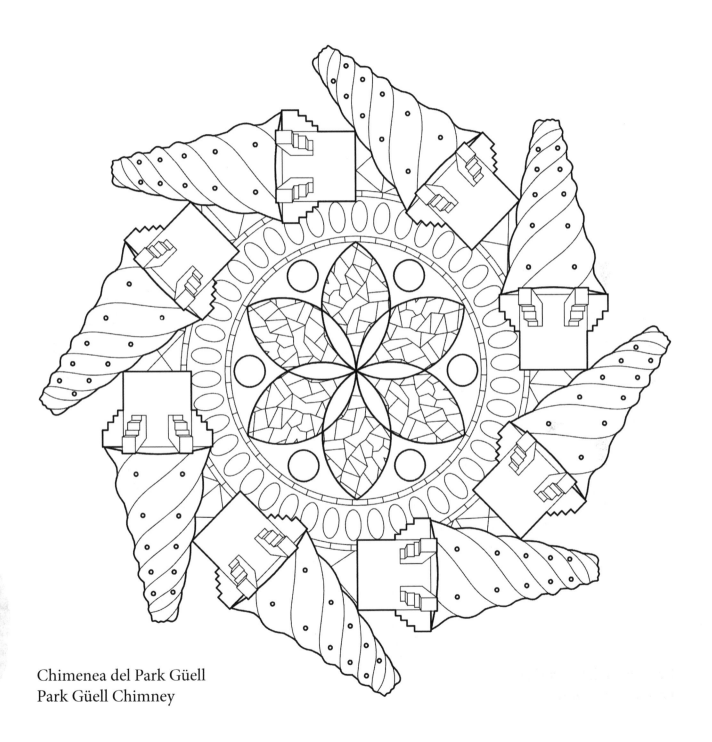

Chimenea del Park Güell
Park Güell Chimney

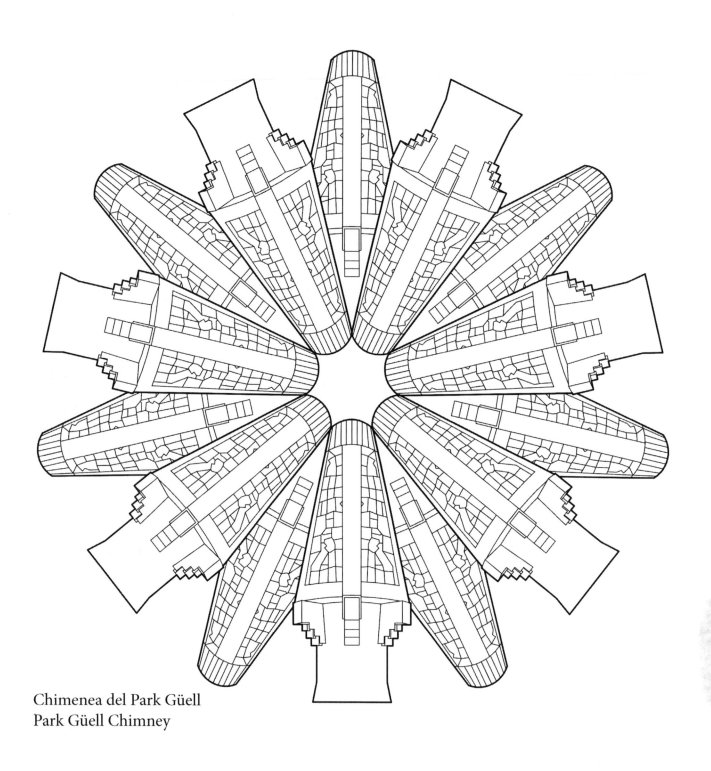

Chimenea del Park Güell
Park Güell Chimney

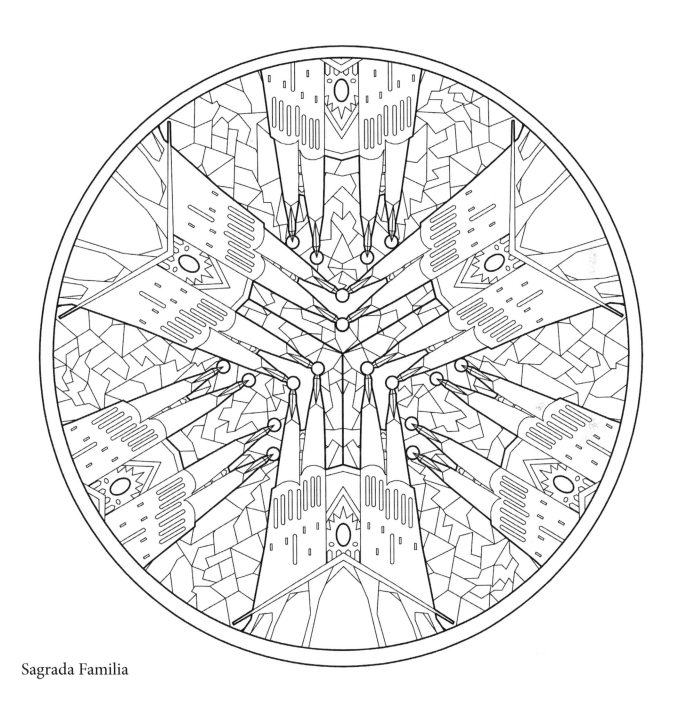

Sagrada Familia

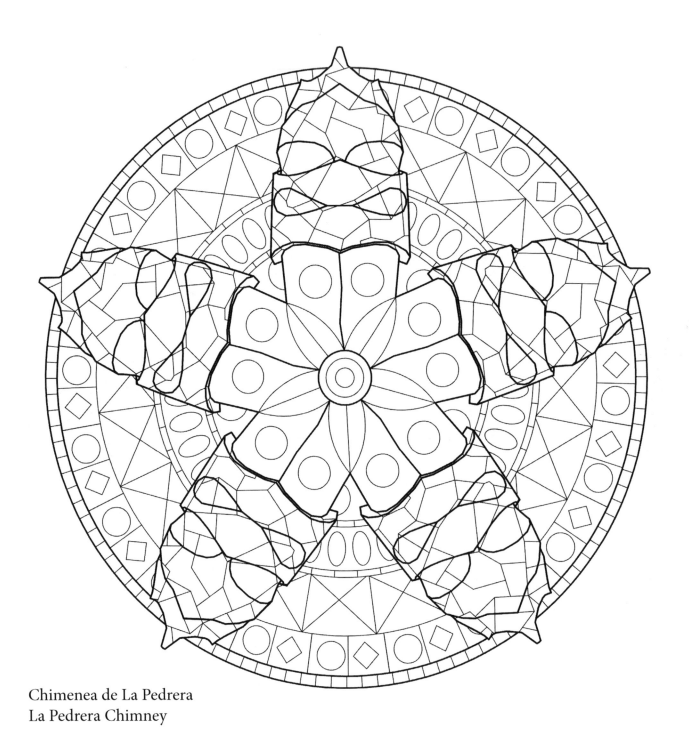

Chimenea de La Pedrera
La Pedrera Chimney

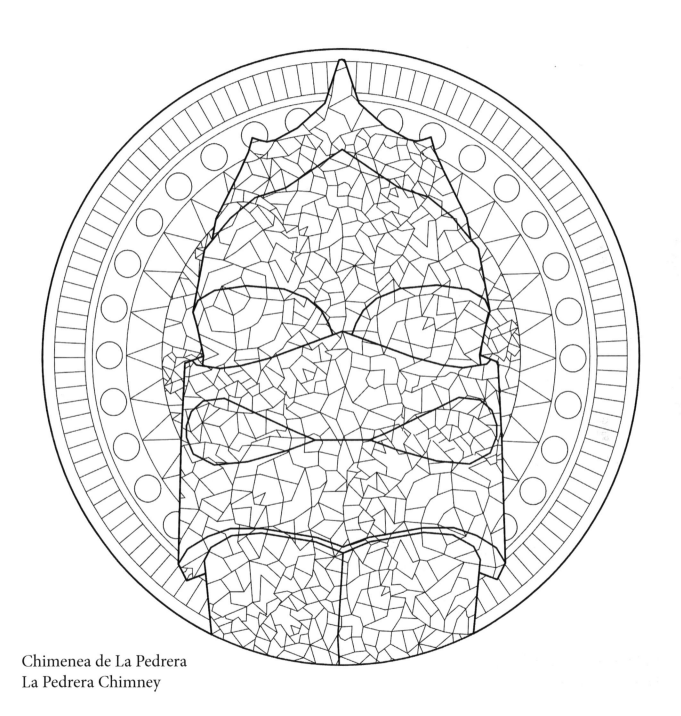

Chimenea de La Pedrera
La Pedrera Chimney

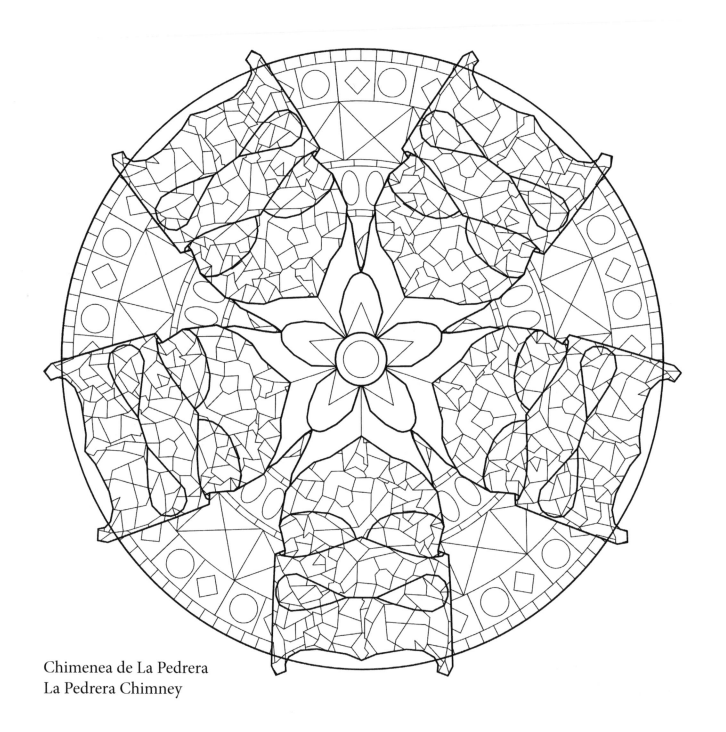

Chimenea de La Pedrera
La Pedrera Chimney

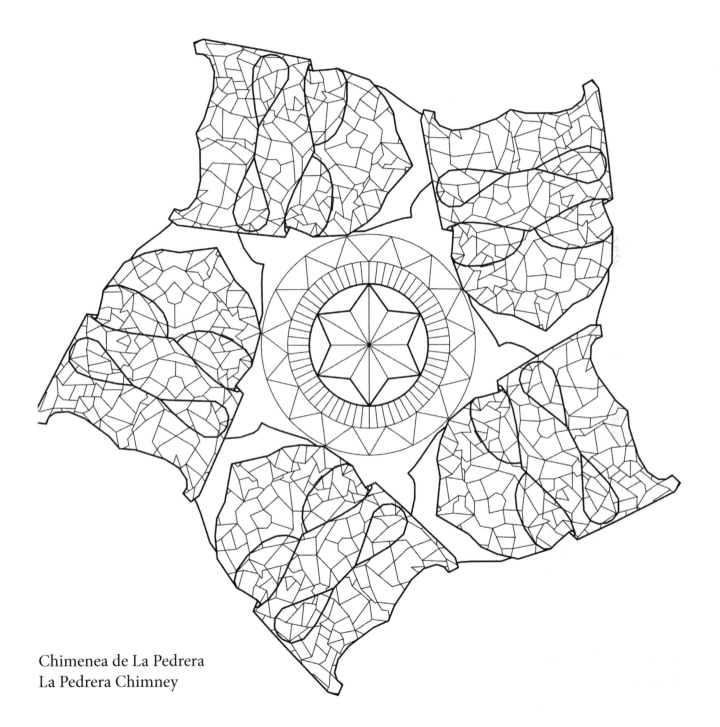

Chimenea de La Pedrera
La Pedrera Chimney

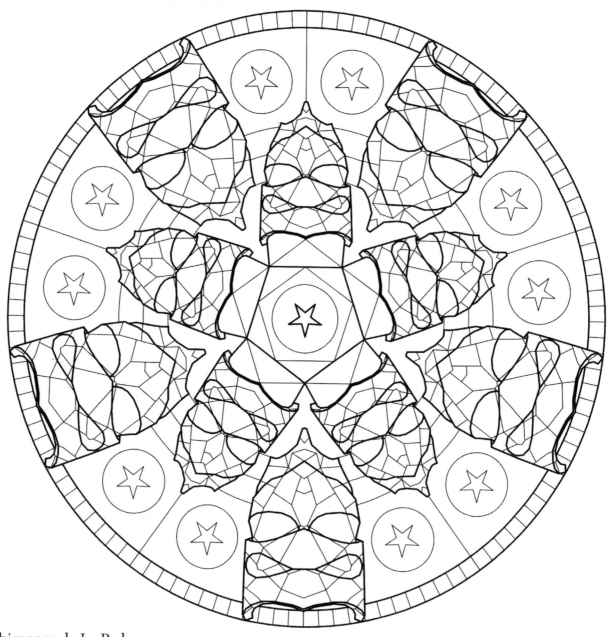

Chimenea de La Pedrera
La Pedrera Chimney

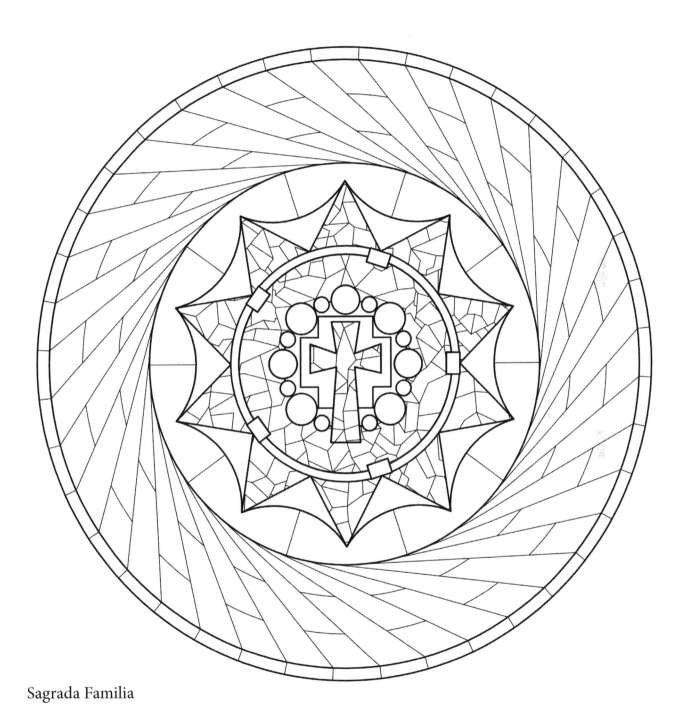

Sagrada Familia

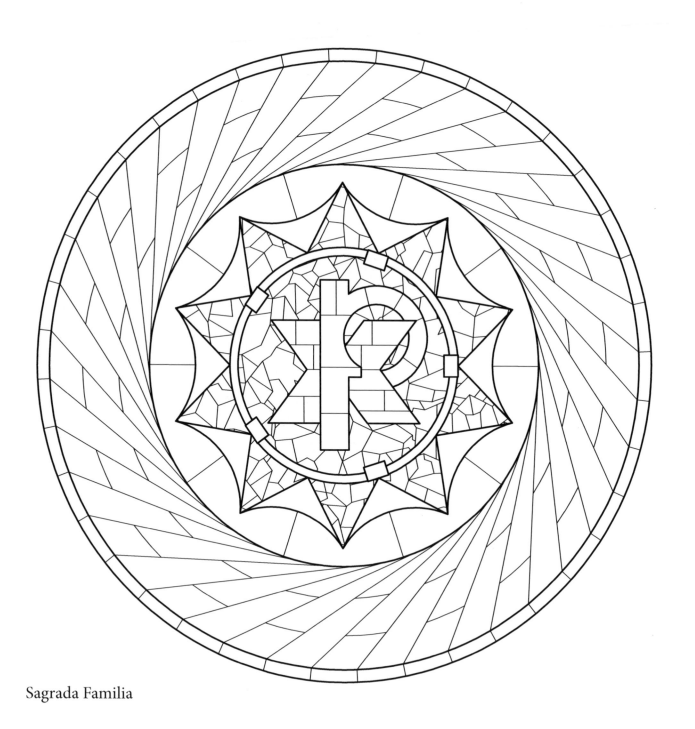

Sagrada Familia

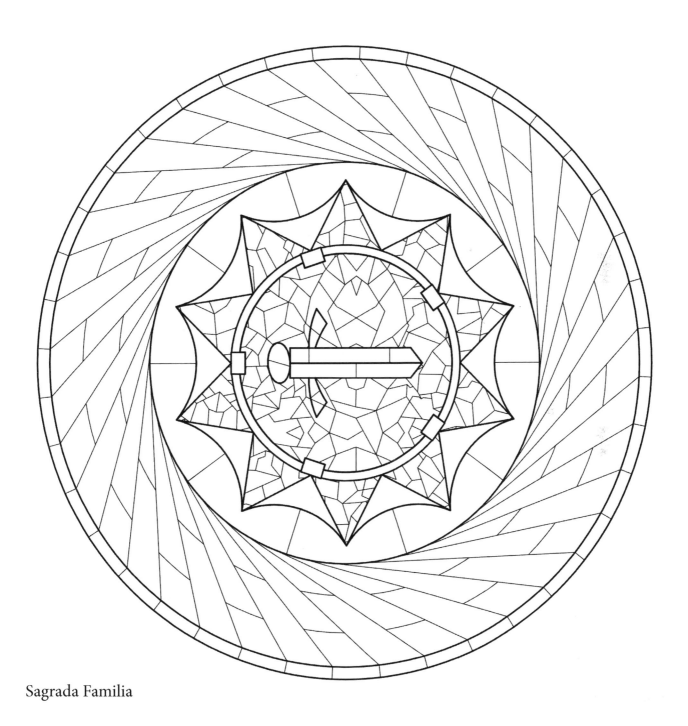

Sagrada Familia

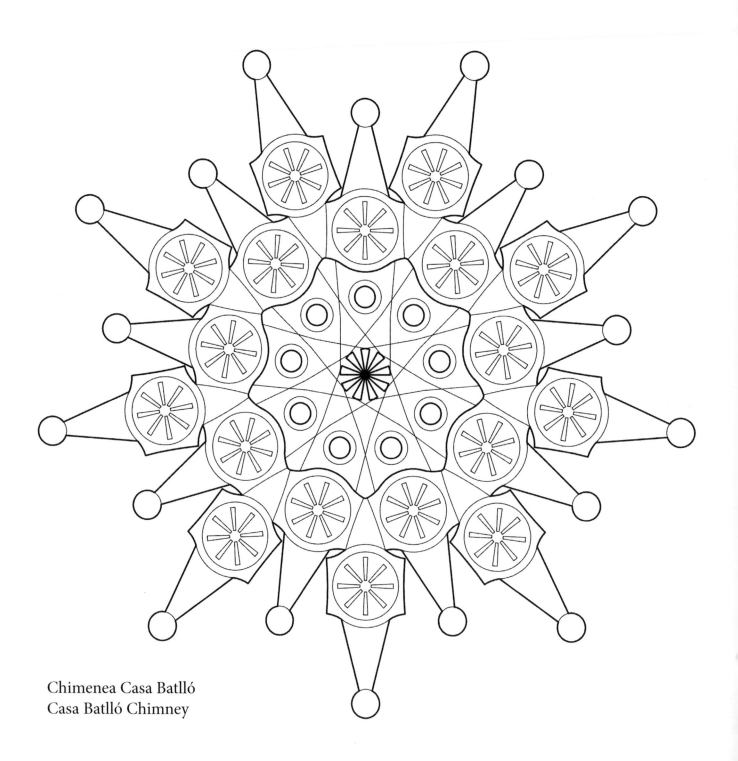

Chimenea Casa Batlló
Casa Batlló Chimney

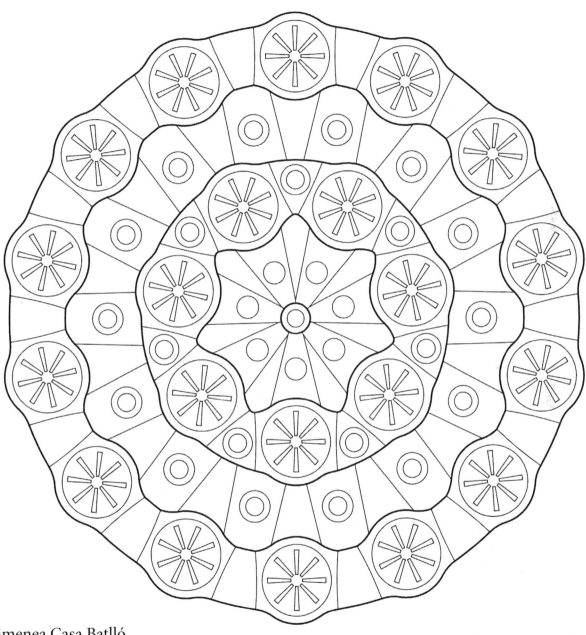

Chimenea Casa Batlló
Casa Batlló Chimney

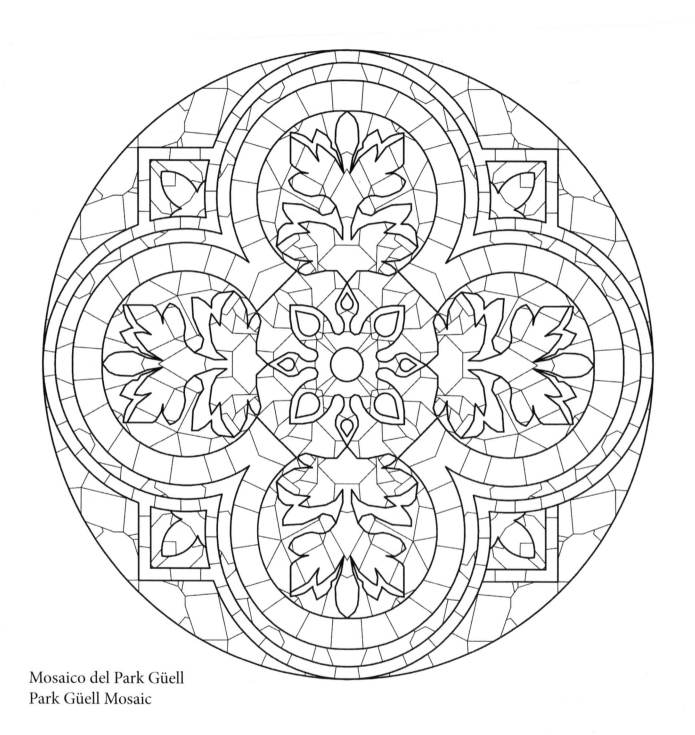

Mosaico del Park Güell
Park Güell Mosaic

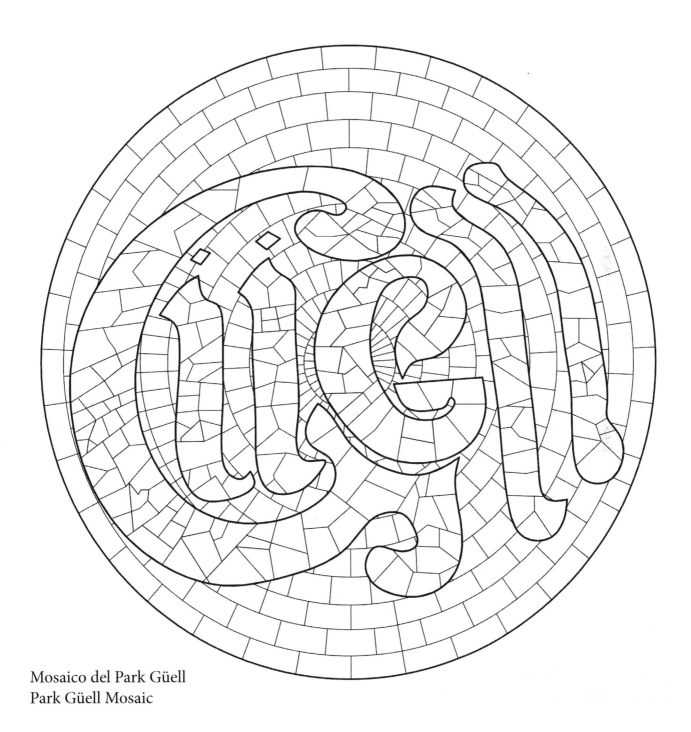

Mosaico del Park Güell
Park Güell Mosaic

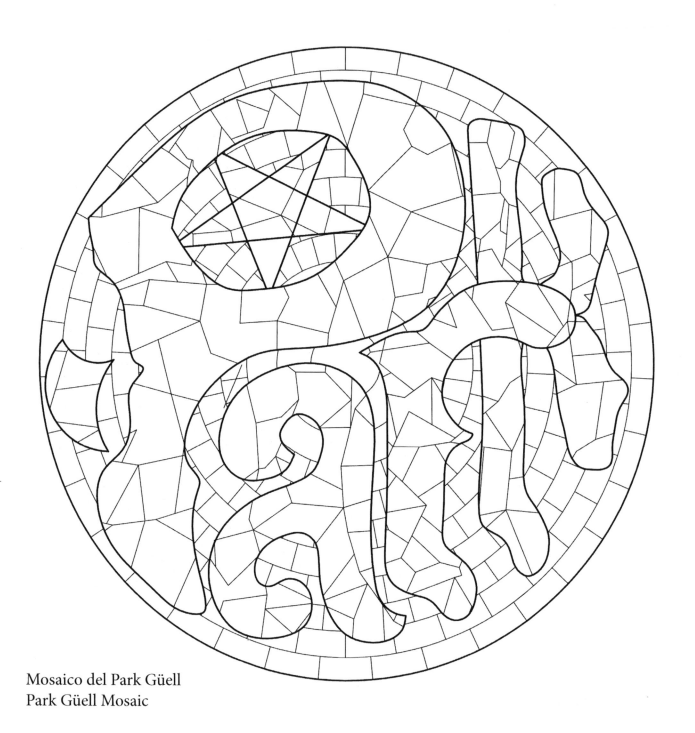

Mosaico del Park Güell
Park Güell Mosaic

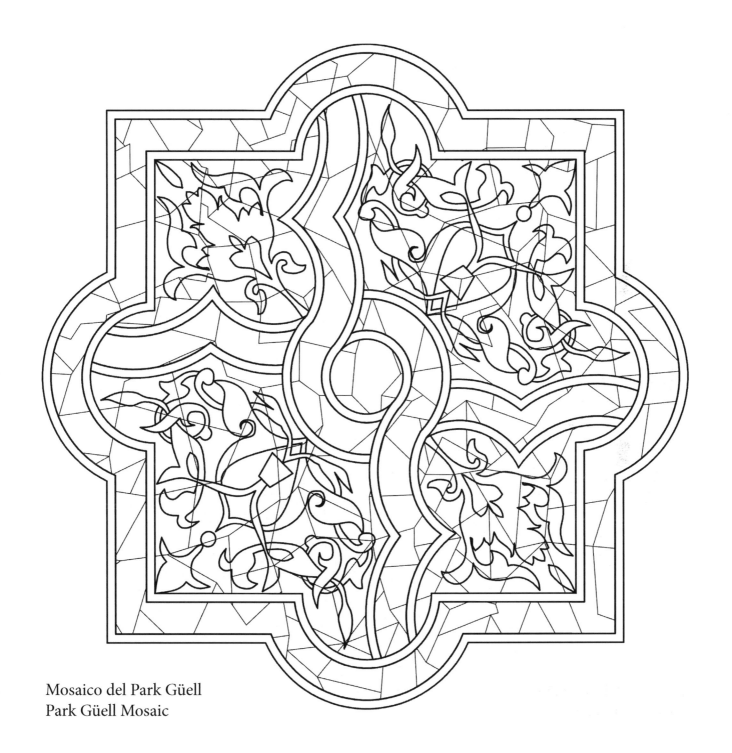

Mosaico del Park Güell
Park Güell Mosaic

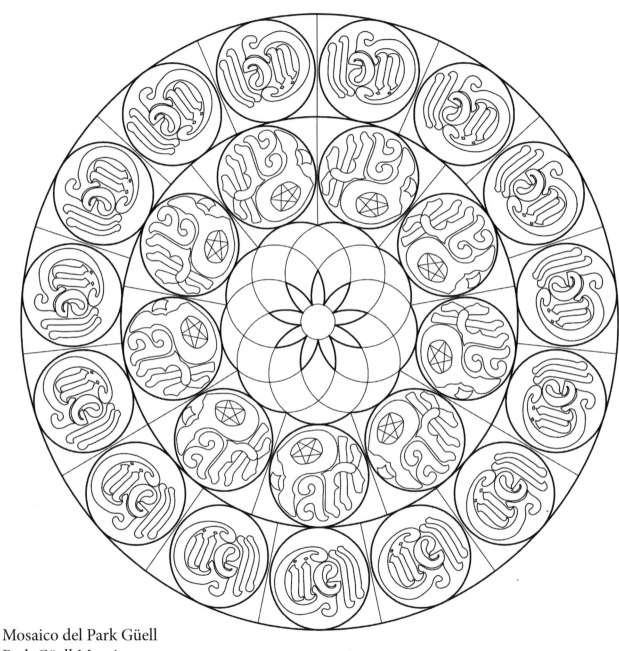

Mosaico del Park Güell
Park Güell Mosaic

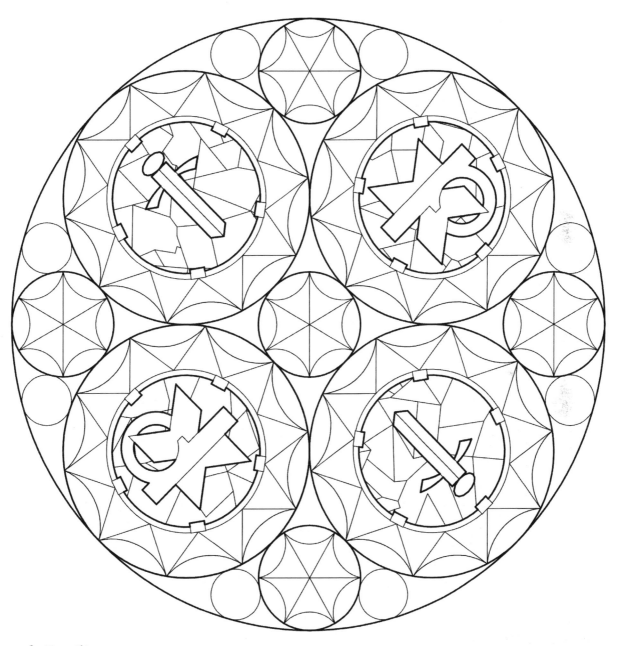

Sagrada Familia

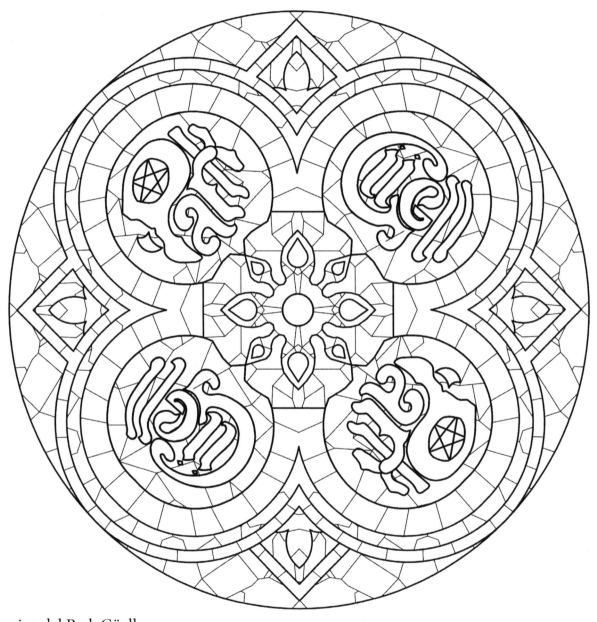

Mosaico del Park Güell
Park Güell Mosaic

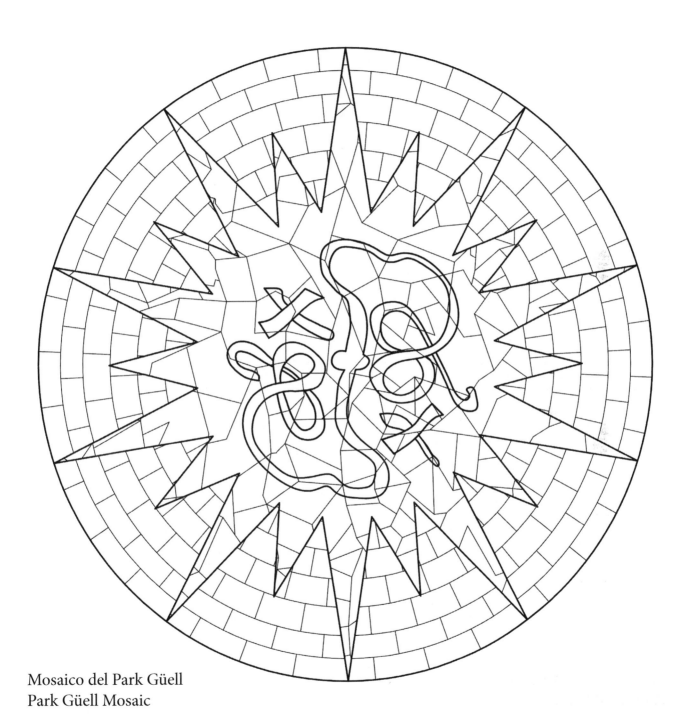

Mosaico del Park Güell
Park Güell Mosaic

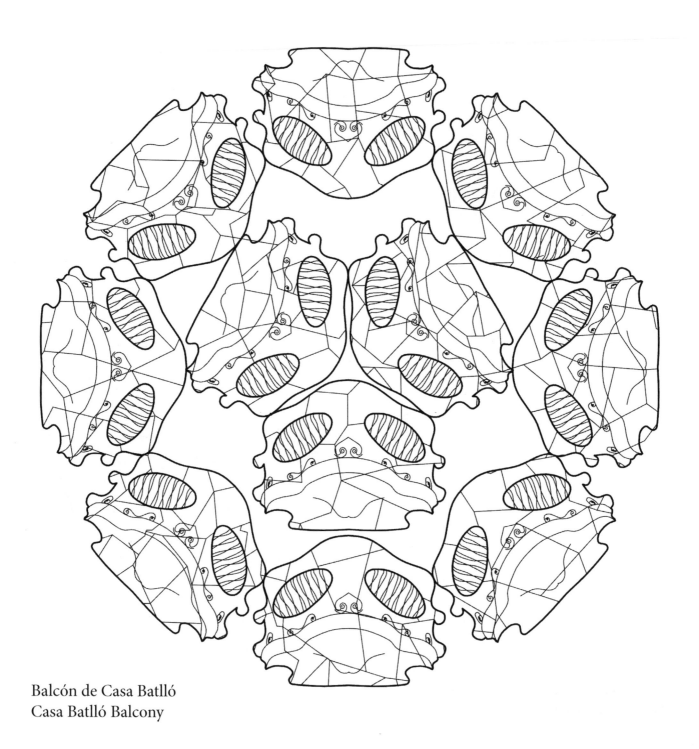

Balcón de Casa Batlló
Casa Batlló Balcony

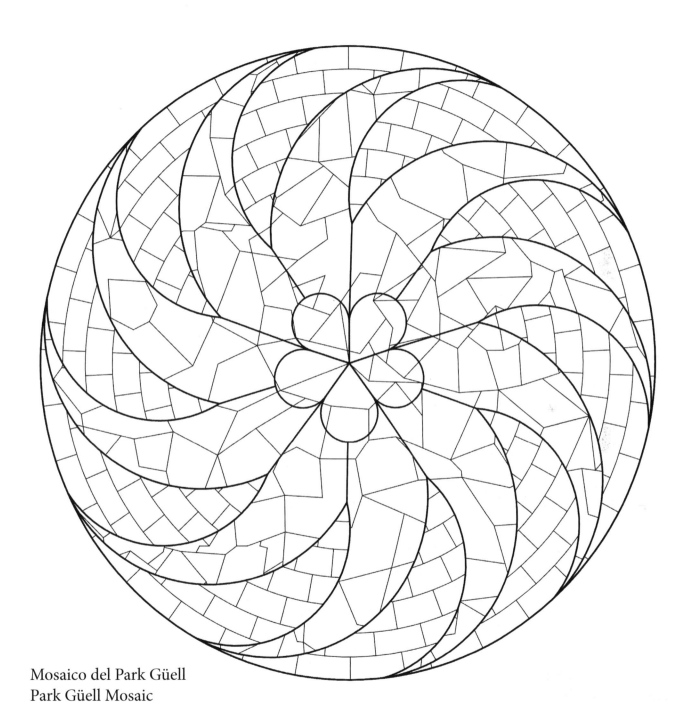

Mosaico del Park Güell
Park Güell Mosaic

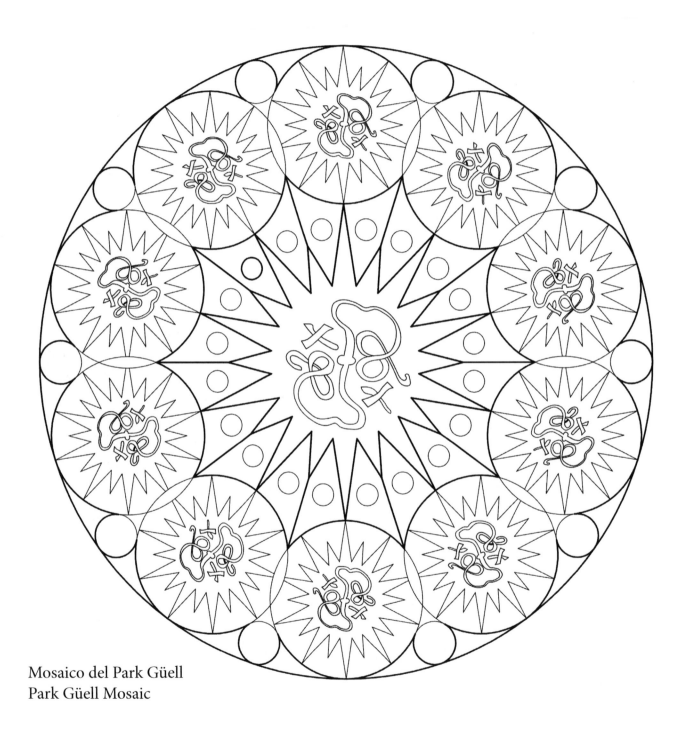

Mosaico del Park Güell
Park Güell Mosaic

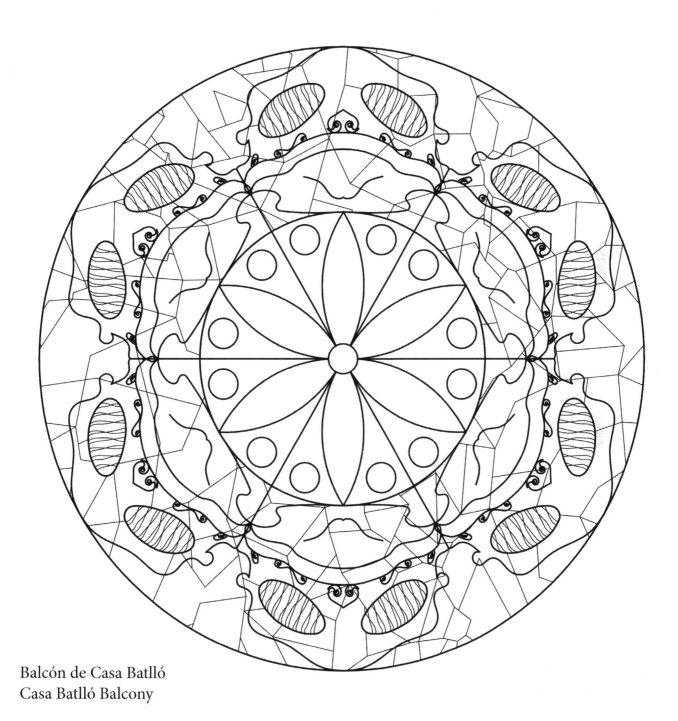

Balcón de Casa Batlló
Casa Batlló Balcony

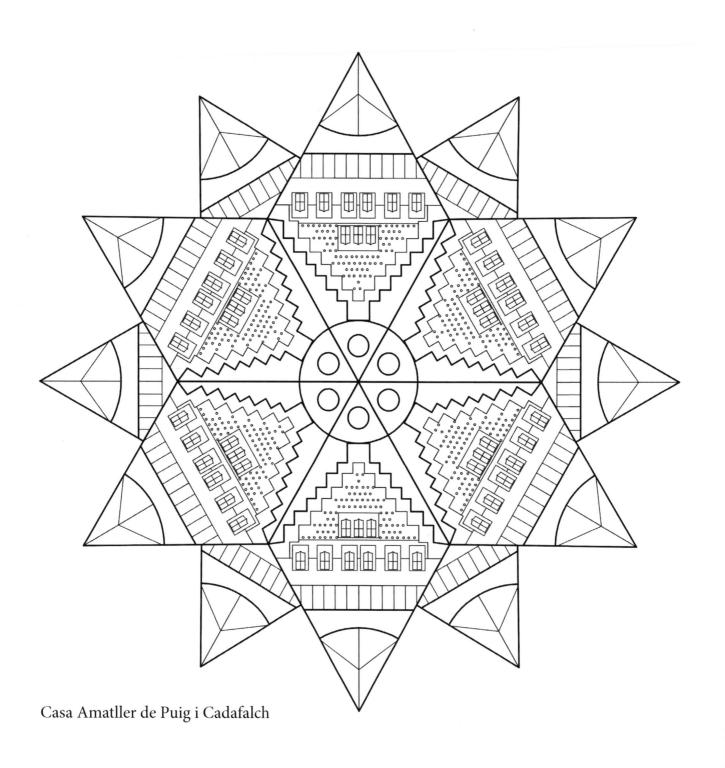

Casa Amatller de Puig i Cadafalch

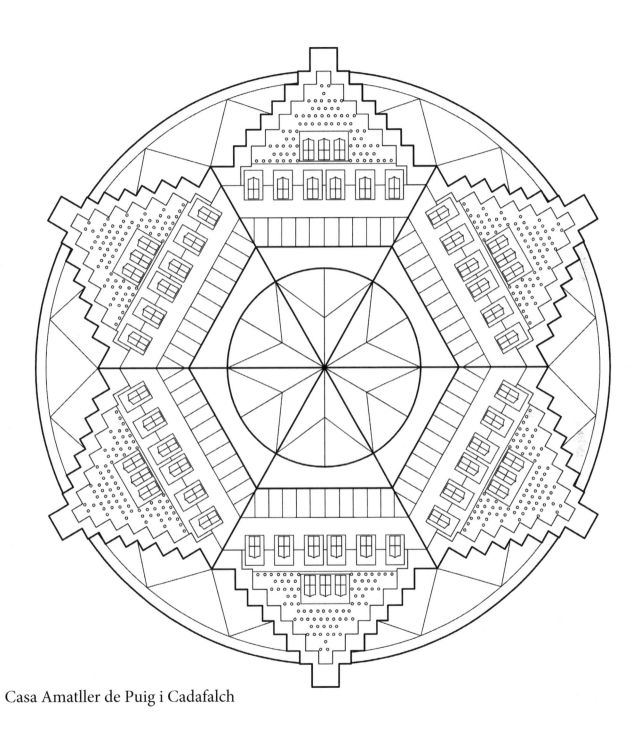

Casa Amatller de Puig i Cadafalch

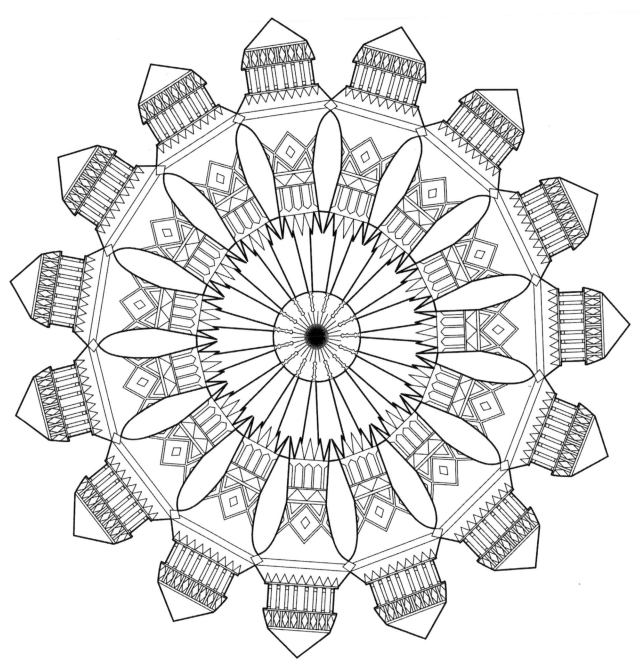

Casa de les Punxes de Puig i Cadafalch

Casa de les Punxes de Puig i Cadafalch

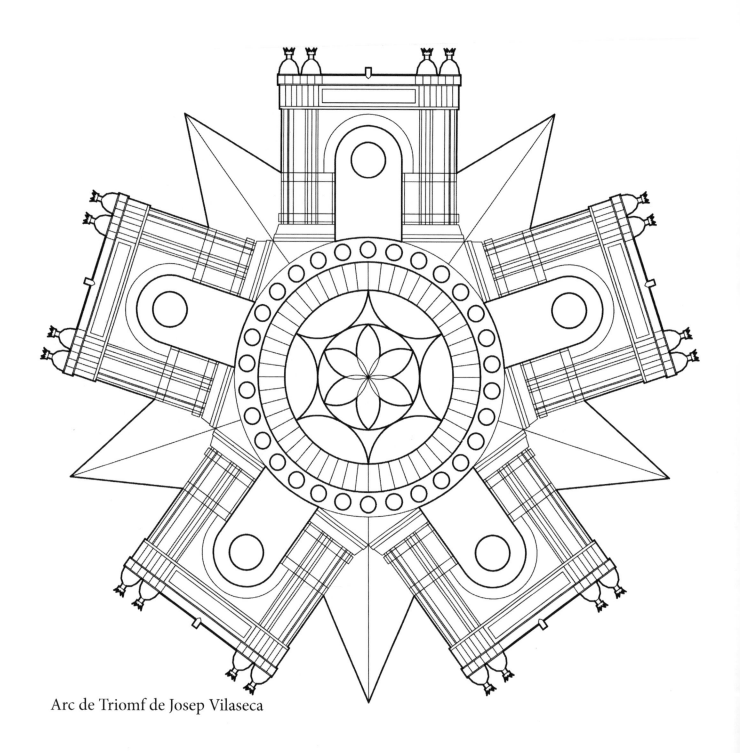

Arc de Triomf de Josep Vilaseca

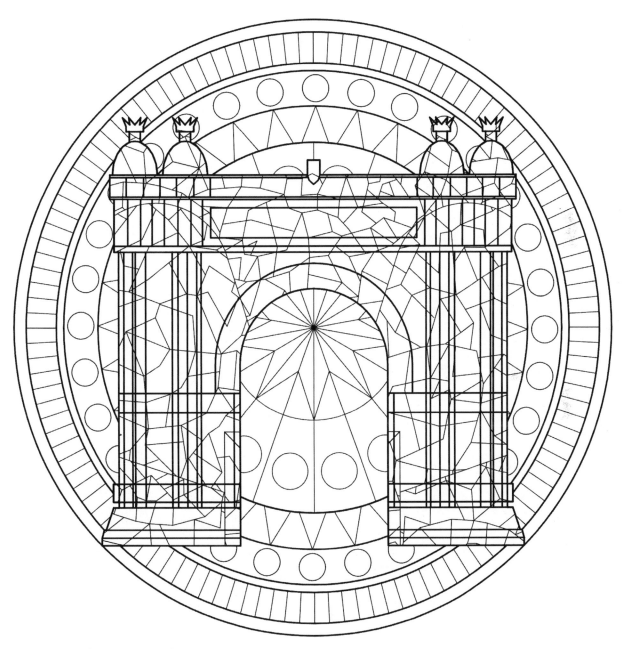

Arc de Triomf de Josep Vilaseca

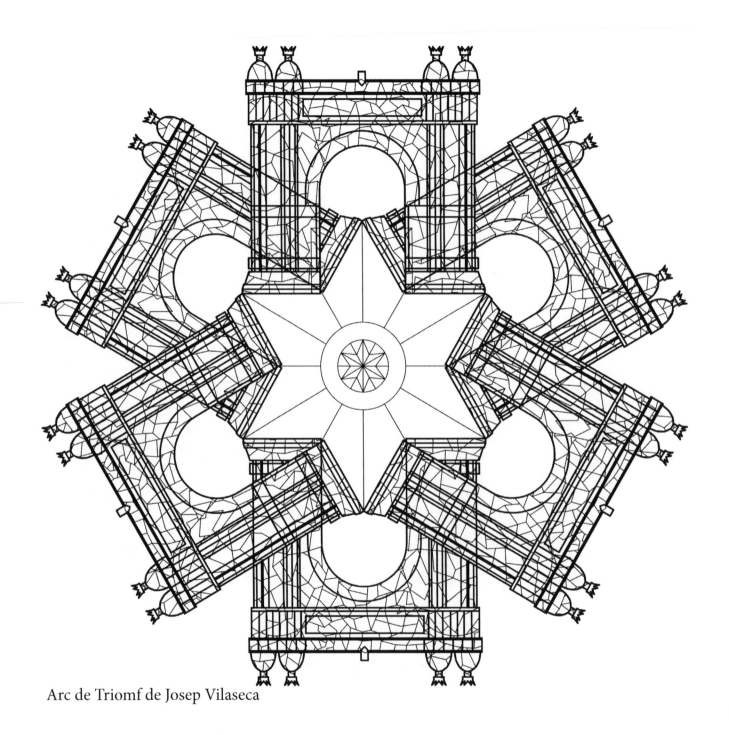

Arc de Triomf de Josep Vilaseca

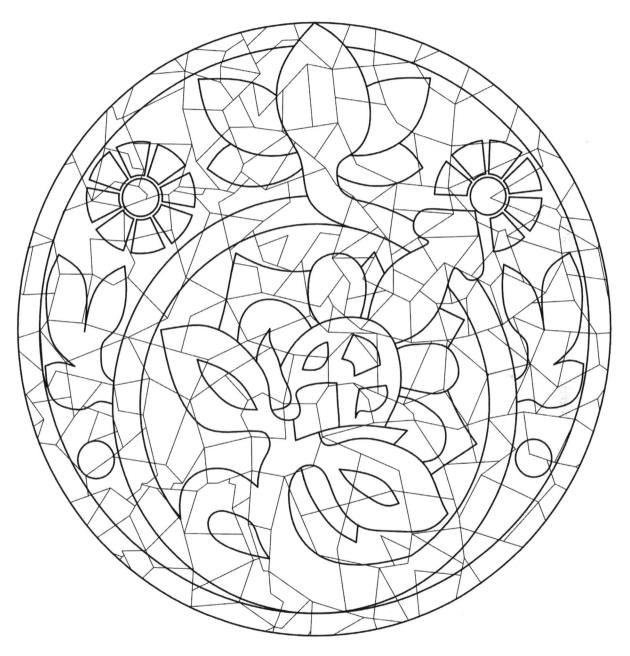

Palau de la Música Catalana de Domènech i Montaner

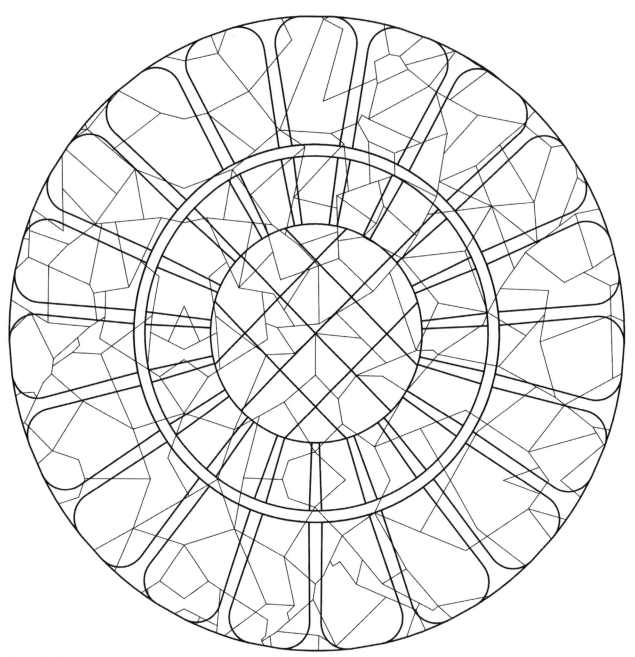

Palau de la Música Catalana de Domènech i Montaner

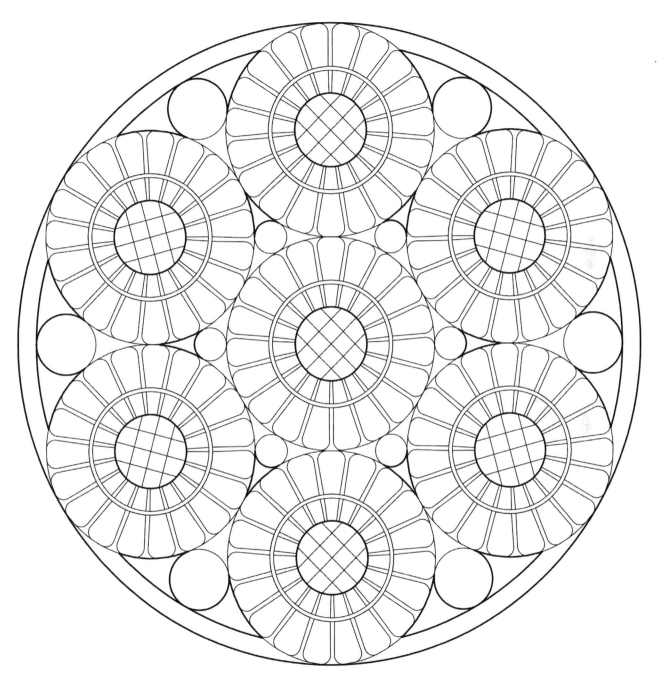

Palau de la Música Catalana de Domènech i Montaner

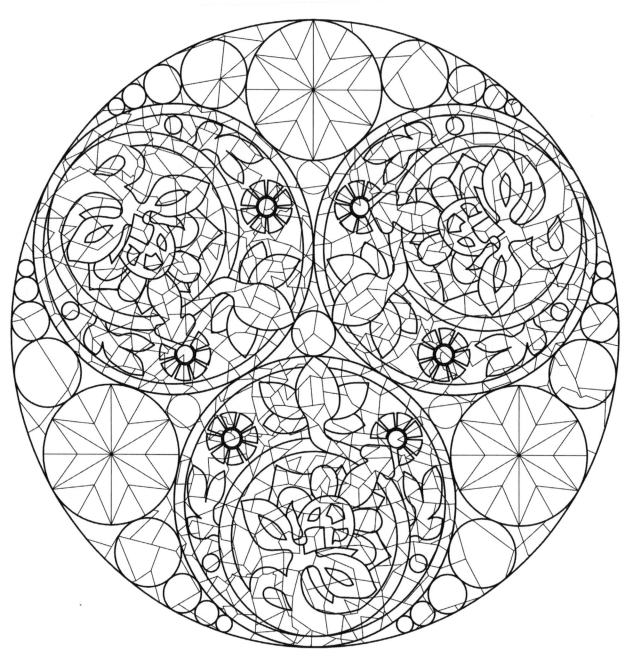

Palau de la Música Catalana de Domènech i Montaner

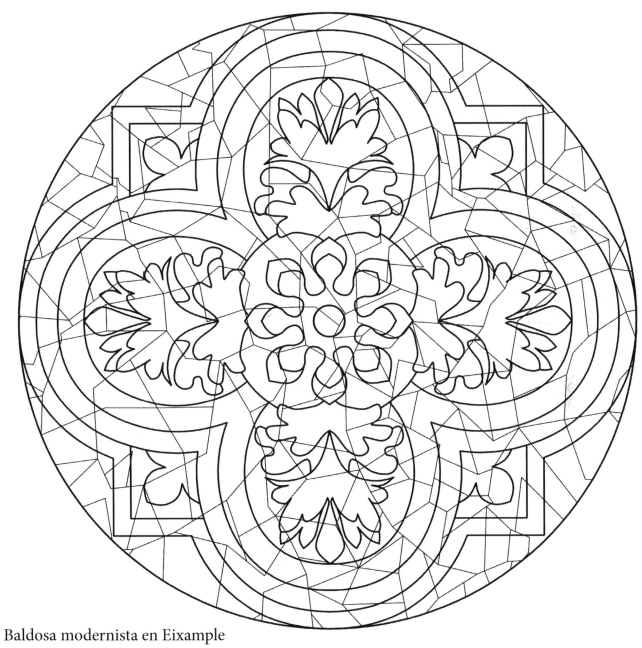

Baldosa modernista en Eixample
Modernist pavement in Eixample

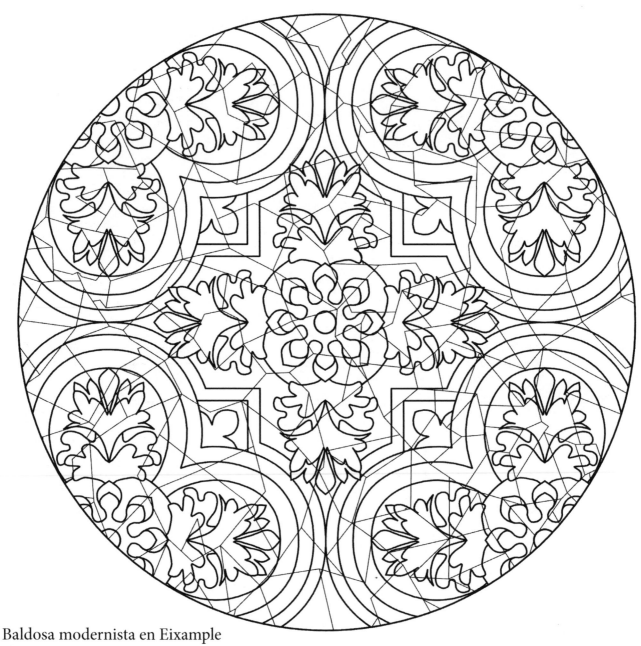

Baldosa modernista en Eixample
Modernist pavement in Eixample

Baldosa modernista en Eixample
Modernist pavement in Eixample

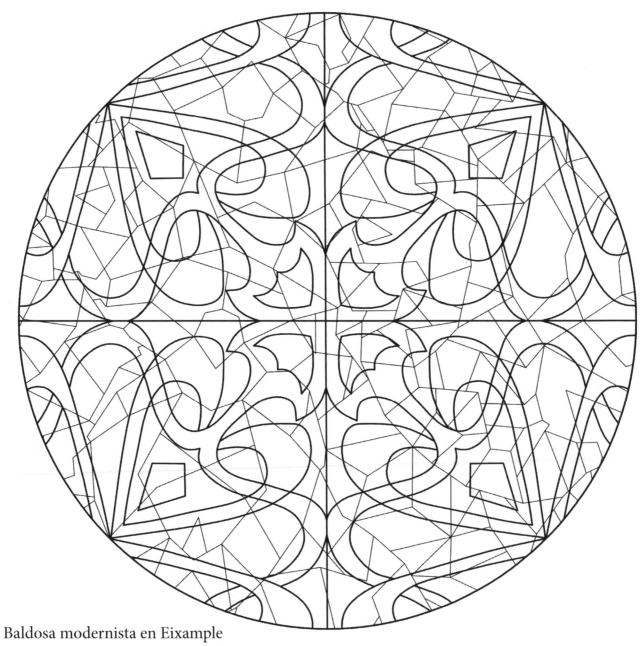

Baldosa modernista en Eixample
Modernist pavement in Eixample

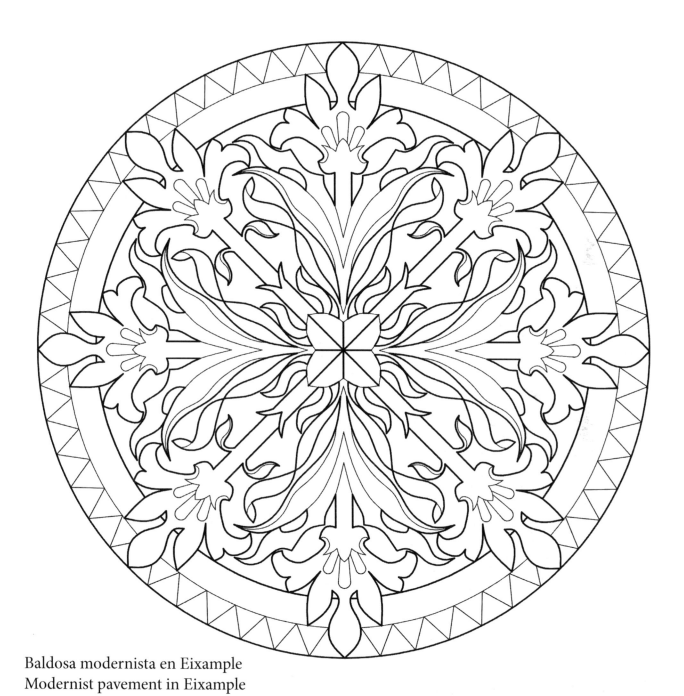

Baldosa modernista en Eixample
Modernist pavement in Eixample

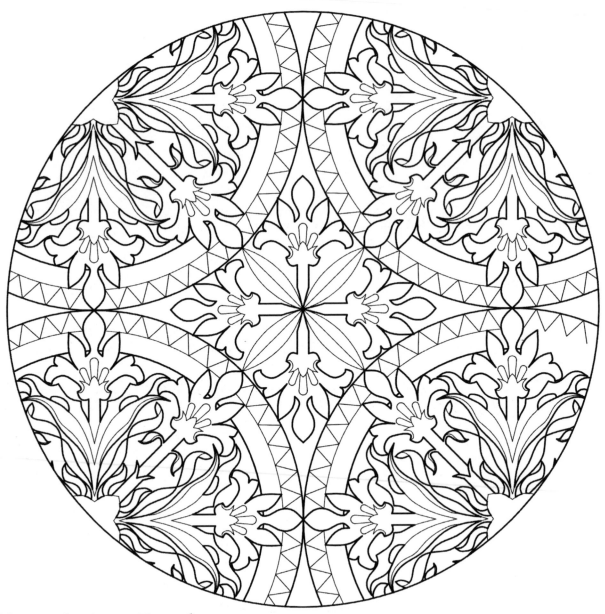

Baldosa modernista en Eixample
Modernist pavement in Eixample

Baldosa modernista en Gràcia
Modernist pavement in Gràcia

Baldosa modernista en Gràcia
Modernist pavement in Gràcia

Baldosa modernista en Gràcia
Modernist pavement in Gràcia

Baldosa modernista en Gràcia
Modernist pavement in Gràcia

Baldosa modernista en Gràcia
Modernist pavement in Gràcia

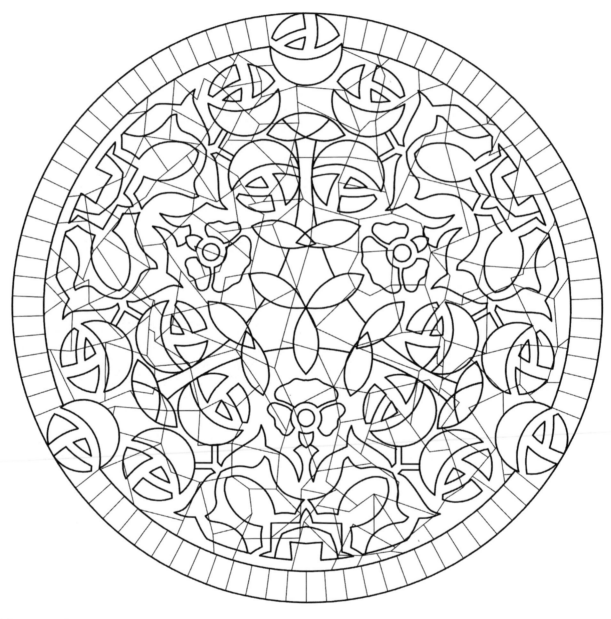

Baldosa modernista en Gràcia
Modernist pavement in Gràcia

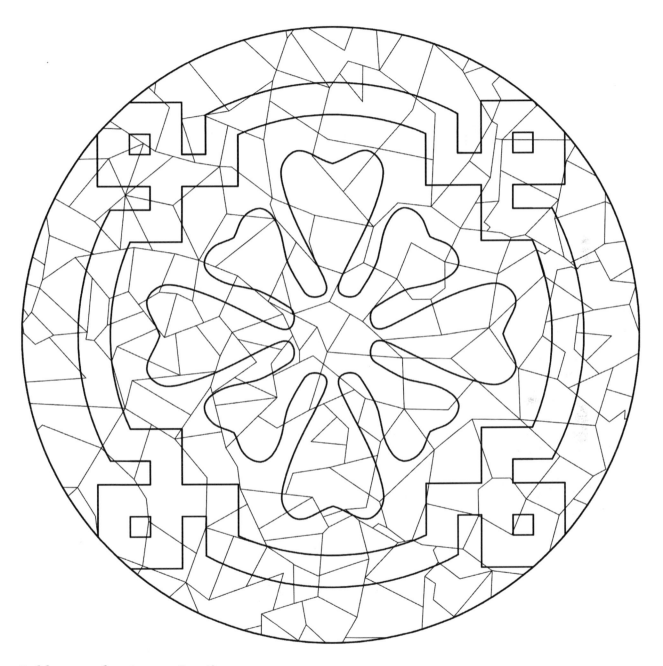

Baldosa modernista en Sarrià
Modernist pavement in Sarrià

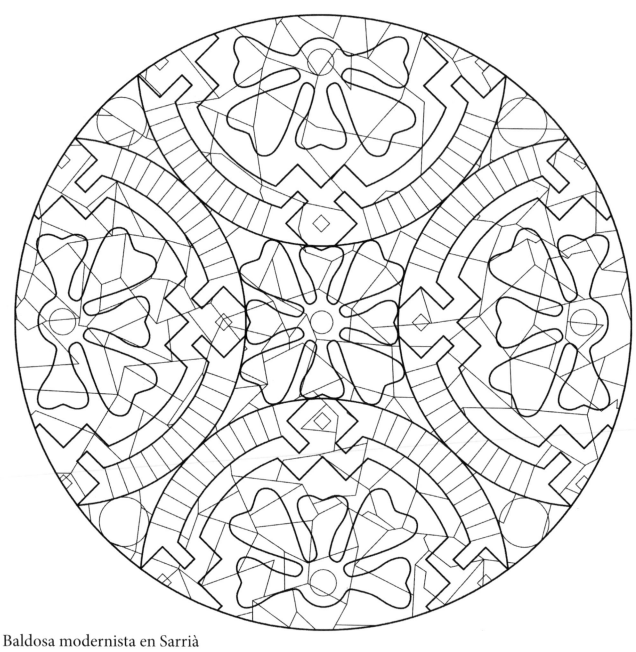

Baldosa modernista en Sarrià
Modernist pavement in Sarrià

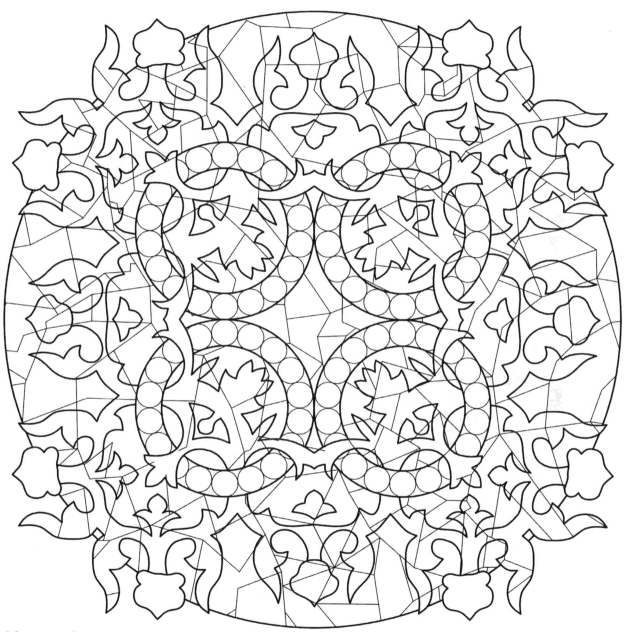

Baldosa modernista en Sarrià
Modernist pavement in Sarrià

Baldosa modernista en Sarrià
Modernist pavement in Sarrià

Baldosa modernista en Sarrià
Modernist pavement in Sarrià

Baldosa modernista en Sarrià
Modernist pavement in Sarrià

Baldosa modernista en Poblenou
Modernist pavement in Poblenou

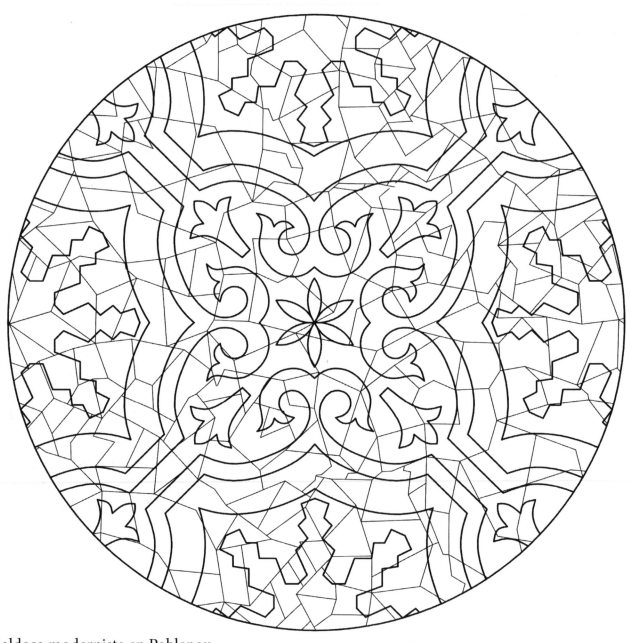

Baldosa modernista en Poblenou
Modernist pavement in Poblenou

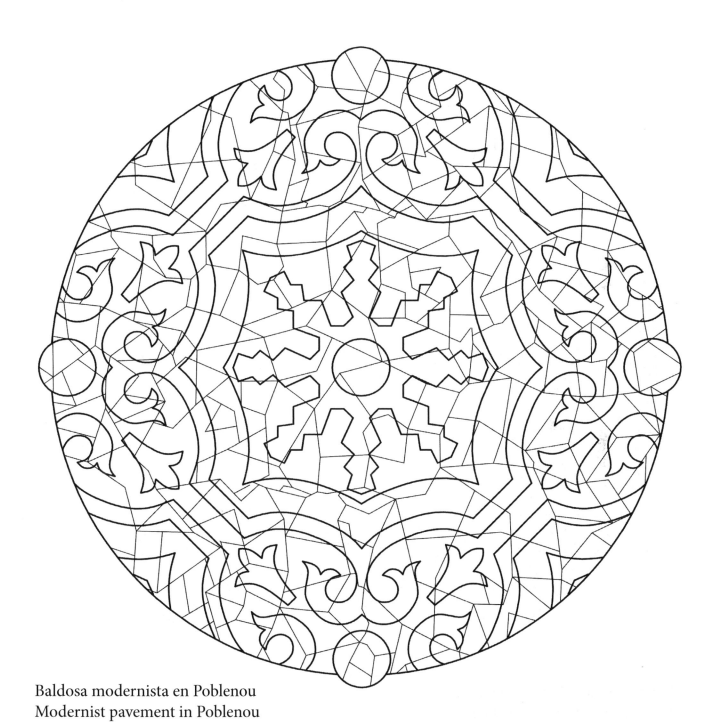

Baldosa modernista en Poblenou
Modernist pavement in Poblenou

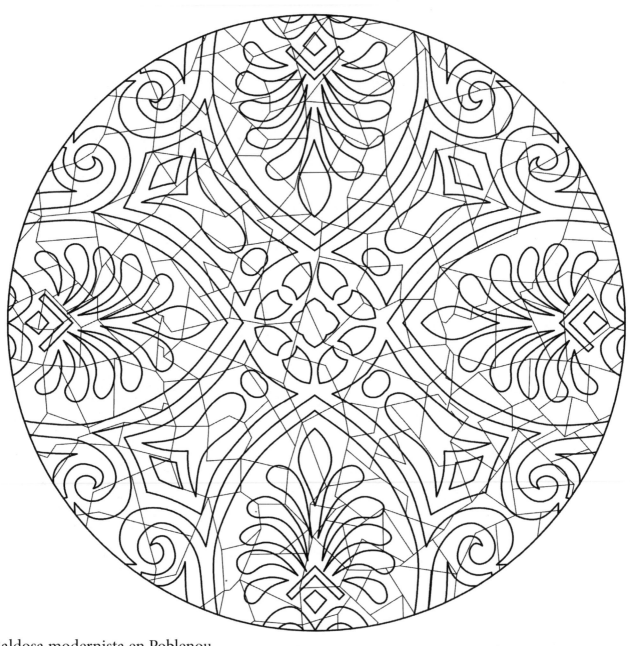

Baldosa modernista en Poblenou
Modernist pavement in Poblenou

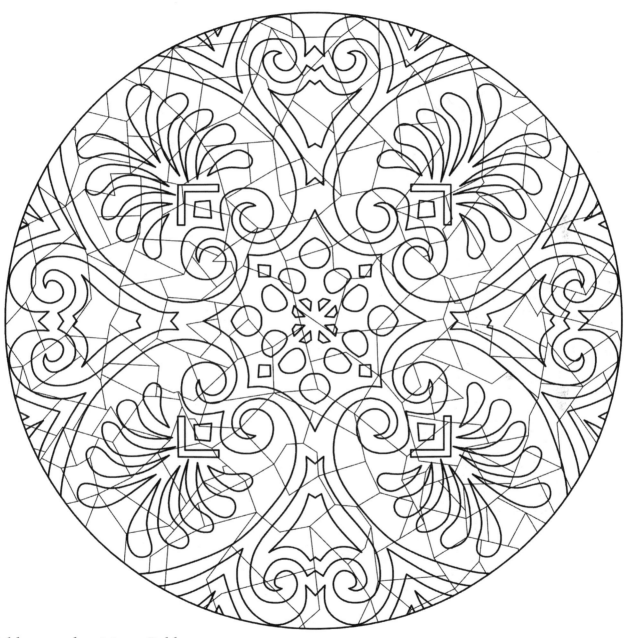

Baldosa modernista en Poblenou
Modernist pavement in Poblenou

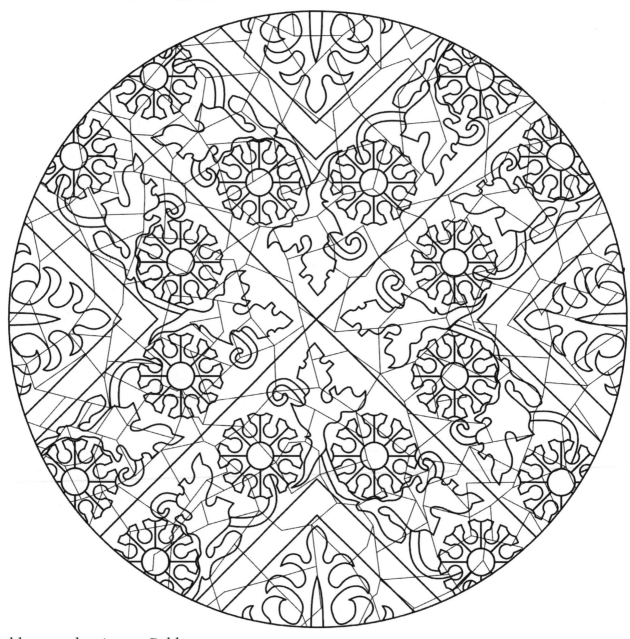

Baldosa modernista en Poblenou
Modernist pavement in Poblenou

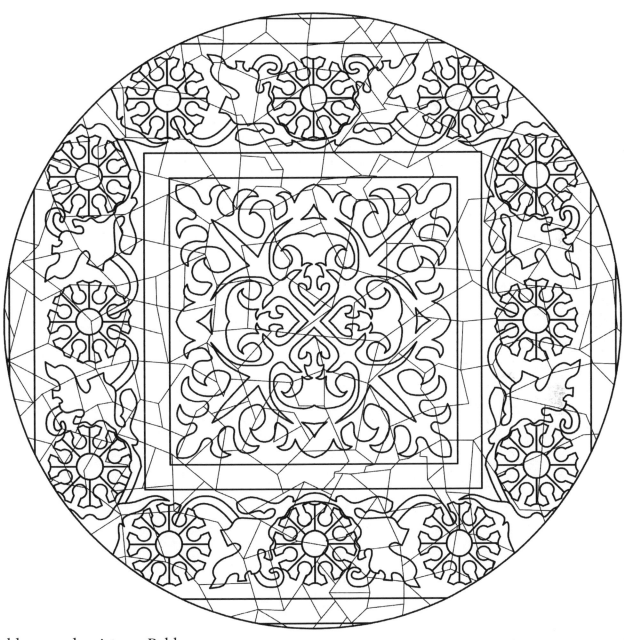

Baldosa modernista en Poblenou
Modernist pavement in Poblenou

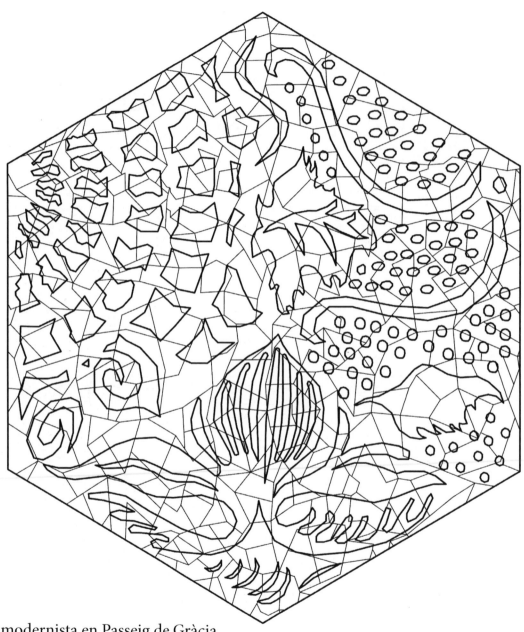

Baldosa modernista en Passeig de Gràcia
Modernist pavement in Passeig de Gràcia

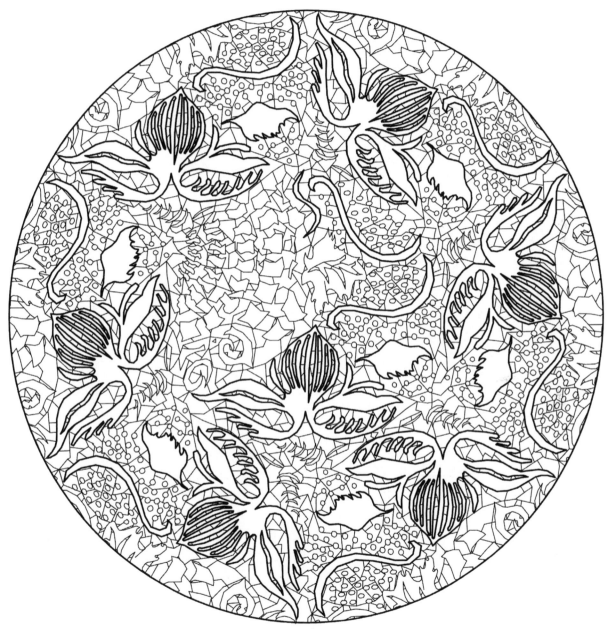

Baldosa modernista en Passeig de Gràcia
Modernist pavement in Passeig de Gràcia

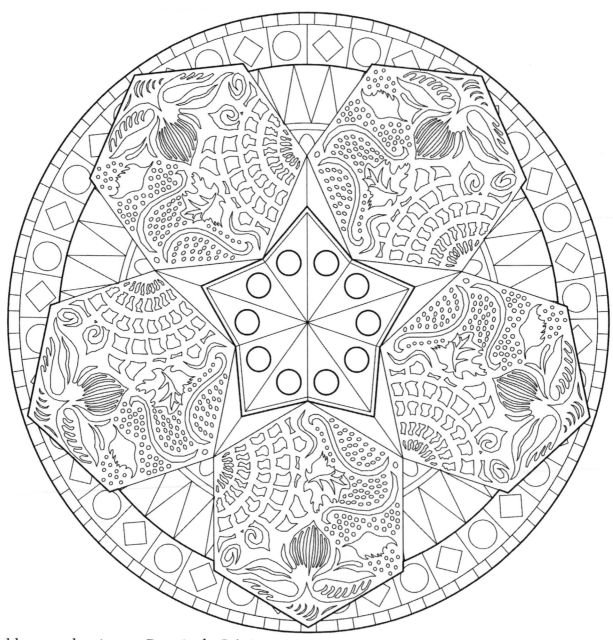

Baldosa modernista en Passeig de Gràcia
Modernist pavement in Passeig de Gràcia

COLOREA Y RELÁJATE
ARTE TERAPIA
Antiestrés

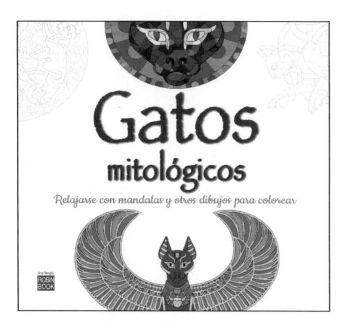

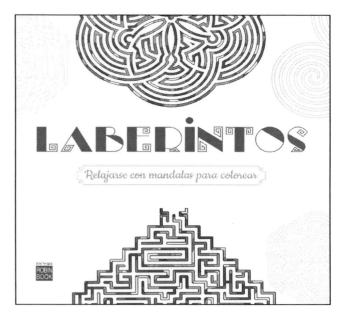

Detallados dibujos realizados a partir de los gatos y felinos de diversas culturas y tradiciones, desde la egipcia a la romana, céltica, azteca o maya. Colorea y potencia tu capacidad artística, relájate y favorece la concentración.

Dibujos para colorear de los laberintos tanto en la historia como en la mitología. Los laberintos han fascinado a la humanidad desde su más remota historia. Descubre y utiliza su significado espiritual para enriquecer tu vida.